北大路魯山人
——著

侯詠馨
——譯

喝一碗茶

茶人、茶碗、陶瓷燒製，北大路魯山人說日用器皿的誕生

目次

導讀
魯山人談理想的茶道和茶道具

◎王文萱（作家、京都大學博士）

桀驁不馴、出言不遜的藝術家北大路魯山人，正因為擁有深厚的藝術底蘊與知識涵養，以及對事物的獨到見解，才總是能夠在咄咄逼人的字句之下，針針見血。

北大路魯山人（一八八三─一九五九）擁有篆刻家、畫家、陶藝家、書道家、料理美食家各種身分，是多方位的藝術家兼思想家。透過魯山人的文章來窺見茶道這門綜合藝術，除了他對於茶道現狀尖銳的批評總讓人開眼界以外，還能讓人實在地理解各種茶道具的歷史及審美觀念。本書收錄文章分三部分，首先是魯山人對茶道現下的

四

陌習、以及現代茶人的批評，第二部分是他論各式陶瓷器的文章，第三部分是魯山人論陶瓷器名家，及自己製作陶器的心得。附錄則是伊藤左千夫及太宰治兩位文學家書寫茶道的散文，正好與魯山人的論述做了呼應。

魯山人心中理想的茶道，是什麼樣貌呢？魯山人曾表示，人生不可沒有美之趣味，而能夠一次學習各種美之趣味的，就是「茶道」這間學校了。正如他在〈茶美生活〉這篇文章中表示的，魯山人認為茶道是幾百年前，智慧與品格情操高尚的人們經苦心及愛情才創造出來的，修習茶道最必要的便是「審美感覺」，並且要理解各種與茶有關事物的歷史脈絡，才能有所領悟。但現下卻少有這樣見識的人了，現今的茶道平凡，只是束縛人們的自由。他更強調身為茶人，必須要寫得一手好字，因為若真正有所領悟、境界之高的茶人，是能夠脫離俗書，展現出風格的。〈批判現代茶人〉一文則來自於魯山人對茶人松永耳庵文章的反論。魯山人認為當世的茶人們許多只重表面，沒有自省能力，無法理解真正的藝術。並且時常將茶道重點擺在蒐集名貴道具之

上，忽略真正本質。魯山人的批評毫不諱言，不過也旁徵博引地解釋了現代社會藝術衰退的原因，讓人不得不臣服。

魯山人十分重視器皿之美，並且熟知陶瓷器的歷史與相關知識，他甚至於一九二七年設立了窯藝研究所「星岡窯」，著手創作陶瓷器。一九五五年，他被指定為織部燒的重要無形文化財保持者，也就是所謂的「人間國寶」，但他卻拒絕了。茶道當中重要的一環「茶道具」，使用的多為陶瓷器，魯山人在陶瓷器方面的見識深又廣，他書寫陶瓷器的文章，值得給茶道有志者參考。

〈日本的陶瓷器〉一文，是他透過NHK以英文向全世界播放的講稿。魯山人簡明扼要地講述了日本的陶瓷器歷史，講述陶瓷器伴隨著茶道發展之下，如何從興趣用途提升到了美術品的境界，進而在日本人的生活當中佔有重要地位。〈織部陶器〉、〈挖掘瀨戶、美濃瀨戶之雜感〉、〈志野燒的價值〉、〈瀨戶〉、〈關於瀨戶黑〉、〈備前燒〉、〈古唐津〉、〈觀古九谷〉這幾篇是魯山人針對這幾類日本陶瓷器的特

六

徵及歷史介紹。特別是〈挖掘瀨戶、美濃瀨戶之雜感〉當中講述了魯山人偶然發現了志野燒的窯跡，實際造訪美濃一地，考據當地燒窯狀況，才明白當地的窯並非只產志野燒，人們平時稱為黃瀨戶、黑瀨戶的也是同個窯所產，而並非從前所想的是產於瀨戶，是篇精采的考據文章。〈觀「明代古青花瓷」〉、〈古青花瓷的彩繪及圖案〉兩篇，論的則是中國傳入日本的明代古青花瓷，在日本通常稱之為「古染付」，日本雖然也模仿染付，但程度不及中國明朝的染付來得好。總的來說，魯山人的陶瓷器介紹，並非一般通論，而是他田野調查的經驗及考據研究結果，並且以他的主觀、以及對美的敏感度，用了各種意想不到的形容及譬喻來做描述，因此論的是陶瓷，讀來卻與一般論陶瓷的文章頗為不同，十分精采。

〈古陶瓷的價值〉一文點出了古陶瓷茶碗、甚至是其他美術品之所以昂貴的原因，也就是他用簡明易懂的方式解說所謂「藝術價值」的組成結構。價格高的古陶瓷器，並非來自於原料本身的價值，而是在於其藝術價值，本身就是美術品。魯山人解說純

正美術與工藝美術的不同，並舉各領域美術品的例子，來說明美術之所以價格升高的原因。而在〈關於陶器鑑賞〉當中，魯山人談要如何和沒有基礎知識的人介紹陶器鑑賞的方法。首先以製作年代來看，然後分成藝術品及實用品來看。接下來要培養自己的審美能力，他也在此講述培養審美能力的方式。最後魯山人講自己開始做陶器的動機，以及學習經過。

第三部分的〈從我的製陶體驗看先人〉，魯山人首先介紹歷史上有名的陶瓷作家，並且表示觀察前人作品對自己製陶上很有幫助。還講述大部分人們無法真正理解先人作品的優美之處，只憑作家名聲來斷定。接著介紹長次郎這位作家的茶碗。長次郎是安土桃山時代的代表陶工，也是所謂「樂燒」的創始者。他在茶道集大成者千利休的指導之下，製作出「赤茶碗」、「黑茶碗」，這是反映出利休茶道觀及審美觀的經典之作。接著提到歷史上的許多名作家：二代目常慶、光悅、野野村仁清、乾山、奧田穎川等人的作品，以及這些作家的茶碗運用在茶道當中的藝術價值。

〈乾山的陶器〉介紹的是江戶時代藝術家尾形乾山的陶器作品。乾山精通繪畫，其實更擅於書法，而他的長兄尾形光琳（一六五八—一七一六），是在現代也名聞國際的造形藝術流派「琳派」其中一位畫家。其實乾山的名聲遠不如光琳，但魯山人認為光琳作品有匠氣，乾山雖然沒有大器也尚未成熟，卻有一股人情味。魯山人還認為乾山並非陶人，因為他大部分是命令職人們製作陶器，其後才在上面作畫。若除去乾山的繪畫，陶器本身沒有魅力，但加上他的畫便成了很棒的作品。總而言之，乾山並非為了成為名家而創作，單純只是游於藝，因此不會流於俗套。

第三部分最後一篇〈關於我的陶器製作〉，是魯山人與某位尊貴人士的問答紀錄。他表示關於陶器研究，最困難的是泥土的創作企圖。在泥土作業的階段，必須具備根本的藝術要素，才能在上了釉藥之後使其成為有價值的作品。而他的學習方式，就是大量蒐集、並認識自古流傳至今的知名陶器。此外，藝術並非智慧的問題，是否擁有真心及熱情才是重點，必須將心靈擺在第一位。因此他在製作陶器時，重視創作企

圖，將心靈灌注到作品當中，圖案及色彩都只是輔助而已。魯山人最後表示這段問答讓他感到至高無上的光榮。

透過魯山人來理解茶道的重要元素、審美觀念、以及陶瓷器的基本概念之後，緊接著閱讀附錄的兩篇文章，相信會更有共鳴。小說家伊藤左千夫深諳茶道，歌人正岡子規甚至稱他為「茶博士」。他的〈茶湯手帳〉一文當中，講述了他的茶道觀。他認為現今真正享受茶道的人其實不多，但茶道卻是最接近生活的全方位精神修養，就這點來說，伊藤左千夫的想法，與魯山人不謀而合。但左千夫認為今日上流社會的人們缺乏品味，只懂膚淺花錢的娛樂，因此他提倡人們若能擁有茶道、或是其他經歷修養才能體會的藝術來做為興趣，人們便不會墮落。而茶道具有良善美好的歷史，容易與社會調合，又能直接應用在家庭之中影響生活，以人們最普遍的進食行為為基礎，最適合拿來當成生活中的樂趣。

太宰治的〈不審庵〉，是一則短篇故事。「不審庵」其實是茶道表千家的代表茶

室，但這篇故事其實是喜劇。故事中的主角首先收到了老師寄來的信件，邀請主角參加茶會。主角謹慎地找書研讀了參加茶會的規矩，沒想到當天老師行徑舉止怪異，原來是老師不得刷茶的要領，所以弄得場面狼狽。老師最後領悟：千利休的茶道奧義，就是什麼都不需要，口渴時到廚房舀水牛飲便是了。故事中詳細描述了茶會的流程及規矩，但最後卻以鬧劇收場。其實這篇文章是基於太宰治的經驗所寫成的。他與妻子美知子、妻子的妹妹，一同參加岳母舉辦的茶會，岳母始終認真款待，但客人們卻不正經地笑鬧。附帶一提故事中的「黃村老師」是太宰治系列作品的主角，三篇分別是〈黃村先生言行錄〉、〈花吹雪〉、〈不審庵〉。

從魯山人對茶道的尖銳批評及淵博知識，到左千夫用茶道來美化生活，以及太宰治用茶道來書寫的幽默故事，茶道的面相其實還有更廣更多。至於如何將這些內化成自己的茶之道，來「喝一碗茶」呢？看來是茶人們窮究一生的課題了。

第一章

魯山人論茶人

茶美生活

北大路魯山人（きたおおじ ろさんじん，1883-1959）

透過茶的世界，學習古人之心，以茶道培養情操，樂在茶技之中，想要成為這般高貴優雅之人，先決條件是進入由茶道一手打造的美術綜合大學，做好一輩子學習的覺悟。

大過年的，我就不怎麼吉利地攻擊了一些玩茶之事，似乎會收到了砲口一致的反擊，然而，基於熱愛茶道的純粹信念，我怎麼也無法收手，反而想要投入更多砲火。

關於這一點，還請各位寬容見諒。

既然我已經針對了在禮儀這方面特別囉嗦的茶人挑起戰火，就不會妥協，也不會客氣了，我會更直率地陳述我的想法，我認為光明磊落地正面迎擊，才是不加矯飾的做法，加入自己的看法時，我甚至擔心這麼做有沒有效……。我發現擔心這些事，反而會讓我失去自我，所以也加強了我抨擊的力道。

然而，即使再怎麼小心注意，毫不客氣地指責別人，難免都會對別人造成或多或少的困擾，這點我也銘記在心。我也不打算隨隨便便地亂說一通，本來就有所覺悟，有罪自當認罪。

既然提到了直率的想法，事到如今，也非說實話不可了，我們懂事之後才認識的茶人，或是關心茶道的起源，都是有閒暇玩味日常生活的人們裝模作樣的遊戲，重點

在於這場裝模作樣的遊戲，能夠綻放多少光彩。重點在於能否勝過其他一切興趣，相

較之下毫不遜色，綻放偉大的光輝，持續玩樂下去呢？

生活在三、四百年前，智慧與品性皆具備高貴情操的人們，在他們的苦心及愛心

所成就的聰明美感之下，成就了茶道，如今的人們則擔心茶道是否已經一敗塗地了。

直率地憂慮一番，也許會發現如今的茶道只殘留極小部分，燃燒著飄搖的餘燼吧。

幾年前，我在金澤市眾多的茶道家（？）面前演講，說了下面那段話，甚至成了

報導的題材。

「如今人們進行的茶事 1，已經令人咋舌地成了無力又平凡的結果，在人們毫無

意識之下，愚蠢地束縛著人們的自由。」

我半開玩笑地述說平常的感想，講著既不算警告也不算揶揄的玩笑話，在平地掀

譯註 1　指正式的茶會，包含懷石料理、濃茶、淡茶的全套流程。

起波瀾，非但如此，我又繼續補充以下的極端說法，留下讓諸位聽眾熱血沸騰，不成熟的演講紀錄。

「關於茶的未來，我們過去聽聞的、學習的那些古人費盡心思的茶事，在無產階級的境界，恐怕連模仿都模仿不來了吧。茶也不是人們可以品味的事物了。站在專業的立場，只覺得十分遺憾，不過，在如今的貧富差距之下，知名茶具的去向十分有限，專家也遠離了專屬於富人的各種令人渴望的茶器、茶具，只能聽聞過去的餘音了。我能想像，未來的現實也會持續下去，必定不會有錯……。

基於這個理由，未來的專家只能立足於與散發古人真心的高雅香氣之茶道十分遙遠的位置。」

話還沒說完，聽眾立刻發出「我反對」、「我反對」的聲音，造成廣大的迴響，我努力辯解，在贏得對方的認同之前，費了一些意外的心力。

我要提出警告，自始至終都無緣購得名器、名畫之人，一定要想辦法醒悟，他們跟固守傳統，並以此為立足點的茶人，鮮少有機會交遊往來。

所謂茶人們垂涎三尺的品茶道具，肯定是三世紀前的人們製作的器具，這樣想就沒錯了。不管作者是誰，通常都是美麗的作品。即便是門外漢製作的茶杓、茶碗、竹製花器，保存到如今，也是十分珍貴的作品，都具備美術價值、藝術價值，成了茶道的魅力。

正因為如此，在眼光好的人眼裡，更是愛不釋手。不禁主動湧現想要佔為己有的主觀意念，在心底掀起波濤。把這些物品放到交易市場，無可厚非地，自然會落入收藏家的手中。即使在無產階級之中，也有慧眼獨具之人，也有風流雅士，神明卻不會眷顧他們。

然而，這些物品偶爾也會落到驚人的低價，說是某人在某某二手店裡挖到的寶物，加上繪聲繪影的傳言，很快地流傳開來，這也是常見之事，後來就連正常人都在

回收商店前閃爍奇怪的目光，這樣的奇異景象不曾絕跡，也是此道的現實。

不在乎空空如也的錢包，只在乎自己的精準眼光，於是五金雜貨店 2 林立的街頭，總是人滿為患。不過，擁有精準眼光的之人，終究毫無招架之力，最後淪為收破爛的，將一輩子的喜悅寄託在詭異的茶碗之上，走上邪魔歪道，這樣的例子可不少。

姑且不論此例，像今日這樣，一件茶道具就要幾萬、幾十萬的情況，很遺憾地，無產階級除了從茶道界收手，別無他法。

羅列著名畫、名器的品茶，完全與茶道背道而馳，這是我一直以來的看法，也不是專家該立足的地方。

透過茶的世界，學習古人之心，以茶道培養情操，樂在茶技之中，想要成為這般高貴優雅之人，先決條件是進入由茶道一手打造的美術綜合大學，做好一輩子學習的覺悟。到了這個地步，又不易取得教材資料。首先要將名聲響亮的名畫、名器帶進教室。因為它們就是指導茶道的老師。如果沒有名器、名畫的茶道學校得以成

立，這樣的學校也許跟教授解渴飲料的營養學校差不多吧。即使用了一樣的茶粉，也許那是已經咖啡化的茶粉、已經紅茶化的一種新飲料，不再具備茶道精神、茶道趣味了。只會讓學生飲用咖啡或紅茶，利用了無趣味、模仿來的茶道禮儀，只會造成人們的困擾吧。

儘管如此，完全不了解茶道達到全盛期，並持續流行的原因，原因可能是出於人們的誤解，人們認為應該從泡茶開始學起，不過，那些類似藝人的職人也可能導致人們的誤解，他們的責任也不容輕縱。沒有內涵的職業茶人、部分藝人化的宗師，數量實在是太多了，過多的外在、內在、官方體制風氣，也是原因之一。

我們倒是不用強迫如今的職業茶人削出好的茶杓，切出竹製花器，然而，即便沒有繪畫的能力，至少要能分辨古畫的真偽，還要具備辦識道具的眼光。至少在署名之

時，能像個茶人一般，脫離俗書，寫出有趣的字，這才是理所當然的吧。

現在，我想要談一下茶人風格的書法字，冒牌貨、未能悟道之人，難以接近這種字體，茶人的書法也算是一種見識，能感到共鳴的人，都已經接近高人的境界了，眼力也算是窮究奧義了。

舉例來說，在我看來，利休[3]的書法還不及宗旦[4]的領悟。我認為宗旦的書法更接近茶道。

近代的玄玄[5]之字，缺乏茶味，給人事務性的感覺。雖然是聰明之人，卻少了玩心，感覺十分可憐。而且寫得很差又不熟練，實在稱不上名人的技藝，這也是我的見解。

現存的人們之中，我認識兩位非常熱愛泡茶，同時也推廣茶道教誨的人。一位是松永安左衛門[6]，另一位是小林一三[7]。前者的字具天分，隨處可聞茶香。後者雖然博識，從他的書法來判斷，應該缺乏領悟。所謂的書法字，差別只在於能不能領

悟罷了。

接下來，我順便評論一下茶人的書法。鈍翁[8]、本牧[9]、青山[10] 等業餘的大師級茶人，看看他們的書法，也都是半茶派、半咖啡派，不上不下，無人窮究高手的境界。即使是蒐藏大量古藝品、名器、名畫的知名茶人，仍然脫離不了此一現實。談論茶道時，如果忽視名器，則無法成立，離茶道未免太遙遠了吧。然而，我也要強調一點，我也是不分貴賤，能夠深入正統茶道的評論家。

譯註3　千利休，一五二二─一五九一。戰國時代的茶人。日本人稱茶聖。

譯註4　千宗旦，一五七八─一六五八。利休養子兼女婿的少庵之子。

譯註5　第十一代千宗室，一八一〇─一八七七。號玄玄齋。

譯註6　一八七五─一九七一。企業家。

譯註7　一八七三─一九五七。企業家、政治家。阪急東寶集團的創始人。

譯註8　鈍翁益田孝，一八四八─一九三八。日本企業家，三井物產的創始人之一。鈍翁為茶人之號。

譯註9　原富太郎，一八六八─一九三九。企業家。

譯註10　根津嘉一郎，一八六〇─一九四〇。企業家。

我十分的焦慮，甚至不畏旁人的目光，只願我能讓那些沉浸於茶道之中的人們提升美感，這是因為我希望茶人能發現茶道乃是一門以綜合美學為構想的藝術，並以此為中心，努力學習。

若要從完美的茶事構想中，剔除審美感覺，那麼茶道將徹底崩塌，成為虛構。完全失去了意義，墮落到最底層。有時甚至會惡化成某些卑俗之茶，將理應風趣高雅的茶事，變得無比扭曲，充滿俗臭，讓人聯想到世界末日，身為一個有心之人，只能悲嘆不已。如此這般，在已經成為一種迷信的茶道廢墟之中祈禱，尋求松風[11]，這樣清純可愛的少女佔了極大多數，實在是太可憐了。

話說回來，跟茶有關係的事物，無法切割的應該是茶室、庭園、書畫道具類，不管是哪一種，都是三百年前建立的美術思想，並少不了它們的命脈。研究這些事物，努力理解，洞察古人的原意，才能在古人身上多有獲益，捨棄自身，膜拜茶事的功

德，這才能達成領悟真理的願望。

儘管如此，卻沒有人將心意寄託在此一軌道之上，造就的結果便是找來一百個以親近茶道十年為傲之人，都找不到十個眼光獨具之人。這不也訴說著茶道的沒落嗎？

找來一千人，大概也找不到五十個眼光好的人吧。在茶道全盛的今日，有百萬名好茶之人，就別說十萬人了，想要找到五萬名、三萬名有眼光之人，都是一件難事吧。這也不能全都怪罪到近來那些職業茶人，不過，歸咎原因，除了把責任怪在師父身上，還能找到其他原因嗎？我要再三反覆，唯有習得審美眼光，才能體會茶道的正統趣味。否則只像是盲人摸象，終其一生，也稱不上光榮的業餘愛好者。

不過，儘管如此，在學習之時，如果把這種盲人摸象的學問當成應學的內容，就

譯註11　茶水在鍋中煮滾的聲音。

成了邪魔歪道。即便身為學者，搞保己一[12]也不會歸入茶人之列。他無法了解美感，終究缺乏審美的眼光。主客共五、六人的盲人摸象組，費盡一生進行初學者訓練，大概也不會有邁向茶道正統的日子。以初學者之姿，備妥整套的書畫道具，不管學多久，都不會成為個人的學問。

我之所以這麼急切、這麼焦慮，都是因於每個人在探訪茶道之時，都本著初心，其動機應該是澄淨、美妙的。大多數的人後來卻受到半吊子的指導，在錯誤的路上跌跤，使人感慨萬分。半年、一年的茶道課程，已經淪落到新娘修行的地步，就像最近猴子也會開電車一般，讓人佩服的程度吧。

批判現代茶人

我心想，在現代，只要擁有見識，一樣能產出過去做的茶碗嗎？現代與古代的製作者，素質根本不一樣。包含製作者在內的社會已經完全改變了。在製作者的生活觀念中，已經完全看不見過去的氣質，完全不同了。

在《陶》雜誌上，知名的現代茶道人士松永耳庵[1]，本著提點陶藝家的心情賜教，

「你們應該理解茶道，接受茶道家的指導，否則做不出好茶器哦。」

身為一個平常愛好茶道之人，同時熱中蒐藏茶器、也是掀起各種茶道論之人，聽到有人呼籲陶藝家要懂茶，我認為這是極為親切的話，即使不是陶藝家，任誰都會點頭認同，感到敬佩才對。不過，硬要說的話，我認為我認識的松永先生，在這件事應該更進一步，重新思考才行。我認為做到這一步，才能創造新生命。松永先生心目中的名茶碗，確實應該是擁有藝術生命的名作吧。正因為如此，直到今日都能以名器之姿，一直待在鑑賞家的懷裡，備受敬愛。因此，我也能充分理解，慧眼獨具的人，他們自然會湧現希望，殷切期待未來還有人創作出這樣的物品。

要創作者「理解茶道，接受茶道家的指導⋯⋯」焦急地亂敲警鐘的一場戲，是否真的具有警鐘的價值，是否能如他所願，呈現現實的效果呢？亦或是以不被輕易接受的結果告終呢？我認為此事值得探討。然而，松永的話，並不是源於松永的創意，由

他想出的全新話語，而是所謂茶人們經常掛在嘴邊的話。因此，這是很久以前，任誰都很想說的話，早就已經平凡無奇了，都快發霉了，現在才說這種話，反而有點粗俗了。在這場戲裡，他只是跟別人一樣，再次提起而已。

儘管如此……，如果有他所謂的創作者，能受到感召，啪地一聲拍膝奮起，倒也不是徒勞無功，不過松永的提醒早就成了耳熟能詳的陳腐話語，能不能造成刺激都成了問題，看看前例，根本沒發生過作用，我們也只能承認這些刺激還不足夠吧。

尤其是當對方根本完全不了解茶的時候，情況就更嚴重了。許多人平常就不曾親近名器，我可以保證這個道理絕對不會出錯。有人認為茶道淺薄，有人有志從事茶道，卻沒有資質，有人沒有天分，因此沒能與茶道結緣，不管是哪一種人，面對現在的陶藝家，鼓吹他們理解茶道，說是這樣做能創作出名茶碗，要他們大量瀏覽世界

譯註1　松永安左衛門。

名器，領悟名器的要訣，理所當然地接受茶道家的教誨，理解茶道精神……，也許松永先生認為這麼做就會有所改變吧。他是不是認為這麼做就能締結新的緣分呢？世人的程度其實比我們想像得還低。「剛投入茶道便立刻把自己當成茶通，覺得茶道平凡無奇」這是我們常聽見的笑談。對方可不會乖乖聽話。他們根本不為所動，那麼是否要拋棄他們呢？如果抱著親切熱忱之心，評論者則會更深入地思考吧。關於這一點，首先，請仔仔細細地考察自己本身吧。自己是否具備這樣的資格呢？是否具備那樣的器量呢？問題在於省思自己的認知。是否有充分的自信，能夠領悟茶道呢？

這也是一個重大的問題與責任。身為指導者，身為一個開口要求別人的人，責任便是擁有自信，認為自己的日常生活，與茶道之心無異，不像世人只靠嘴巴說說的茶道，完全地具備茶道的精神，這才是問題所在。舉例來說，即使將創作茶碗的技能讓給陶藝家，別勉強他們那稍微有點見識的字，必須跟往昔知名茶人的物品一樣，懷抱著優美的雅致及風懷，這樣的見識不是很好嗎？至少要脫離俗書的領域。儘管這是我的鄙

見，回想我曾經見過的事物，打從元祿 2 以後，至今不曾見過讓我敬佩的茶人之字。

即使是以書法聞名的的茶人，看了他們的書信、看了他們寫在器物外盒的署名、看了他們寫在竹製花器、茶杓上的字，都以俗字居多，讓我十分吃驚。身為一個以日本茶道傳統為傲的茶人，水準竟然逐漸低落到這種程度，除了遺憾，我也沒有其他想法了。至於為什麼會如此呢？我想了好幾次，仍然找不到答案。俗字是從哪裡來的呢？又是什麼讓俗字問世的呢？尤其是家元 3 的人們，都是以茶道宗家之姿，一直以來受到人們的崇敬。也不知道是怎麼回事，後代的茶人似乎已經無法理解，那股在過去名茶人身上一定看得見的、專屬於茶人的韻味了。

業餘茶人的名家，到了明治之後，就連人們熱烈討論的御殿山先生 4 ，終其一生

也只能寫出俗字。不管是啤酒翁[5]、本牧、青山、赤坂，都是人盡皆知、屈指可數的大茶人。然而，見了他們遺留的字跡，卻給人滿滿的意外之感。雖然都是一些不怎麼差的扎實之字，可惜全都是俗字。

到了這個地步，所謂茶道的教養根本不怎麼可靠了，最後只會把我們引進迷宮。

正是因為茶的存在，才會走到那裡。要是沒有茶道，也許他們的程度會更低俗，低級到無人知曉，也就不值得一提了，然而，接受松永先生所謂的茶人指導，才能創造卓越的器皿，創造初期茶人那樣的美字，正確地理解藝術工藝……這種說法是否能實現？從過去的實例看來，似乎有待商榷。即使要作家認識茶道，我想那些創作者聽了，一定覺得很可疑，八成還會一笑置之吧。話說回來，我的意思倒也不是說茶道教育沒有價值、沒有用處，只是無用的長物。倒不如說，我的看法正好相反，每次見到沒有茶道教養的人，我甚至還會覺得不怎麼愉快。

我要說的是，我們必須思考，陶藝家只要直接接受傳統的茶道教育，就能了解陶

三〇

器、領悟陶器的要訣，這種輕薄的說明只是囫圇吞棗，太輕浮了。即使生於十職6的家元，也不一定能像從前那般，用心創作出具茶心的工藝品，人們也從事實中領悟了這個道理。光是接受指導，不一定就能創作出名器，關於這件事的證據實在是太多了。不愧是名人，都是因為他受到某某茶人的指導……，這樣的證據倒是連一個都沒有。這就是困難之處。所以我們不能輕率地說這種話。

長次郎7的茶碗因利休而生的見解，織部陶8因古田織部9而生，對於這樣的看法，我們應該謹言慎行，不應該接二連三地採用附和、雷同的說法，隨意聽從世俗的傳言，才能免遭非議，淪為沒見識之人。長次郎的茶碗因利休而生，這個人們流傳的

譯註5　馬越恭平，一八四四—一九三三。企業家。
譯註6　千家十職，指千家（利休家）使用的茶具，只能由特定人士製作，總共選出十名，這十職後來成為世襲的家元。
譯註7　初代長次郎，生卒年不詳。千家十職之一。
譯註8　因古田織部的喜好發展而成的陶器。
譯註9　古田重然，一五四三—一六一五。茶道織部流之祖。

俗說，我主張今後應該更深入地探討與更正才對。至於織部陶因古田織部而生，這個容易傳入俗人耳裡的說法，我也不會簡單地聽從。

不離開過去的傳說，如今仍然妄信指導者的力量能夠創造出有生命的物體，這種行為太危險了，甚至不需要再多費唇舌去否定。

原本，對茶道感興趣，以此立足之人，從茶道的角度看來，他們的一舉一動都背負著重責大任，不應該一笑置之。

坦然自適地脫離茶道的精神，抱著奇怪的見解，目無章法地將低調的行動習以為常，所做所為從頭到尾都是虛假的集合，甚至行一些虛假的禮儀，用這些說法來形容如今的茶道，一點也不為過，茶道果真採用十分可笑的虛假禮儀，這也就是存在於今日人們口中的茶道。如今的茶人缺乏內省，庸俗鄙賤。自始自終都是些樂觀主義者，都是些傻裡傻氣的團體。持續茶道三年的人們、擁有四、五件名器、名畫之輩，他們只是愉快地沉迷其中，實在是滑稽至極，最後成了一場笑話，這些都是常見的情況。

對於從藝道認真觀察的人來說，他們是令人無法忍受的存在，甚至覺得他們是非人類的猴子吧。我們不禁認為，人們所謂的自戀，指的是不是這回事呢？明明是好的花錢法，最後卻以壞的花錢法收場。這種人偶爾會變成猴子，耍耍猴戲，有時又會化身為天狗[10]，把所有的東西全都掛在鼻子上，這就是現代茶人令人費解至極的典型。大多數的現代社會知識分子，見了這番景象，多半完全不能理解。於是兩者就會不斷進行分不出勝負的角力。什麼時候才能分出勝負呢？一會兒倒向右邊，一下子又倒向左邊，最後雙方一起跌倒。我想，在這樣的狀況下，過得最好的，應該隨時隨地都熱中想要買賣茶道具的人了。看起來像買方的人，有時候又會一下子轉為賣方，這也是常見的情況。什麼時候開起雜貨店，什麼時候又變成買家了，立場朦朧不清，如今，我們仍然不知道，能稱得上真茶人的高貴人士到底躲在哪裡。

譯註 10　日本傳說中的生物，特色是紅色的臉孔與長長的鼻子。

因此，巧言令色並不是五金雜貨店的特權。茶人氣質的大爺，他們的巧言令色更能把五金雜貨店那幫人唬得一楞一楞的，現實中，我們幾乎已經難以分辨誰才是真正的生意人，誰的手腕比較厲害了。真茶人那樣的高貴人士到底待在哪裡默不作聲呢？他們反而難能可貴了。這就是我們所見的茶界姿態。

無論如何，不管這些人如何巧妙地將多得數不清的俗欲藏在自己的袖子裡，他們的鑑賞目光都已經不夠純淨了，真實的美，絕對不肯躍進那些人充滿俗欲的眼裡。即使在他們的膝下展開名畫或墨跡，將名器擺在他們的眼前，在五金雜貨店只求一流的鑑賞眼光裡，他們也不會往前欣賞。愈是追求俗欲，愈妨礙對美、對真理的探求。人們對於如此重要的事並非一無所知，五金雜貨店將一直以來的傳統語錄照本宣科地掛在嘴上，茶人則將茶人的傳統語錄照本宣科，毫無理由地傳承給下一代又下一代，還遺留著見識之人，可說是趨近於零了。近年來，根本沒有人發表過獨創的見解。這就是沒出過天才的證據。因此，不理解美的他們，不知道藝術之魂的他們，似乎完全不

了解事物的恐怖之處。起居動作、用語的說法，在他們極微小的世界裡，都成了使人欣喜的慣用句，十人就有十種千篇一律的說法。那是聲色的聲色，模仿的模仿。個性不具光彩的人們，處於對這種語錄絲毫會不感到不可思議的虛脫興趣世界，認為這就是茶道與領悟，這就是現代茶人。是故，在茶人身上完全沒有什麼奇怪之處，唯有毫無由來的喜悅，指著與此罕見風景無緣的弟子們，莫名其妙地視他們為俗物，正對著他們，加諸毫無風流的誹謗，實在是讓人哭笑不得。要學會茶界的老套，至少要花三到五年的時間。而且還必須具備幫間 **11** 那種豐富的諧音笑話。青山翁單純非常不擅長此道。如果要討論這點，御殿山等人則是技術嫻熟，相當擅長。把茶會變成不值一提的笑話劇？搞笑狂言 **12** ？猴戲？漫才？

譯註11 在宴席吵熱氣氛的男性表演者。

譯註12 以對話為中心的搞笑劇。

以上無心的壞話，坦然地收拾了現代茶人，實在是因為我再也無法忍受了，我也深深感到自己非常無禮。我在心裡省視自己，非要用到這麼低劣的話語才能表現嗎？

然而，這種不加矯飾、不說漂亮話，坦然說出所見的景象，明白地表現出來，這時，即便是像我這麼莽撞的人，都不得不陷入這麼粗暴的表現之中。事到如今才要修改一字一句，都已經來不及了吧。

雖然說松永這是自作自受，卻是無妄之災。剛開始，筆者並沒有打算要用這種方式利用松永，卻又從一點小事發展到如今的地步，那也是沒辦法的事。即便不是松永，不管是誰，都有同樣的習慣，對於別人的行為，都要得意洋洋地展現自己的博識，這也是常見的情況。在這種情況下，我根本不抱著僭越的念頭。我原本就不打算表現得像萬事通一樣，不小心說溜嘴。我非但沒有此意，還抱著親切的心意。

像我這麼親切的人，想法十分簡單，我心想，在現代，只要擁有見識，一樣能產出過去做的茶碗嗎？現代與古代的製作者，素質根本不一樣。包含製作者在內的社

會已經完全改變了。在製作者的生活觀念中，已經完全看不見過去的氣質，完全不同了。如今，提出一點點建議也不會突然有所改變。甚至很難期望臨陣磨槍的效果。親切熱情之人完全不明白這個道理，才會出現松永的意外失言，引發誤解。也許這都是因為未成熟的人生，才會衍生出這樣的親切心態吧。未成熟之人，只知道拿著自古傳承的利休十職，來跟如今的十職相比，七嘴八舌，也可以說是自不量力的見識了。即使不限定於十職，不管是什麼樣的職人工匠，也要回溯到兩百年或三百年前，說什麼技術不一樣啦、領悟不夠純粹啦、熱情不足啦、沒有靈魂什麼的，他們根本搞不清楚現在的製作者的模樣，只會遠遠地看著對方的臉，根本不敢上前打招呼。

完全不知情的親切人士，只會對著現代製作者及其作品再三嘆氣，看在第三者眼裡，他們也是一個笑話，想要把半吊子的職人弄得不上不下，本來就是一場笑談。若要說是多管閒事，我想這真的是多管閒事吧。這一段話要說的是，沒有資格干涉的人的不當干涉。沒有深入思考干涉效果的不當干涉。沒有設想未來的干涉，

毫不在乎對方器量的干涉，我甚至想說，真是的，碰到吃飽太閒的人沒好處……。如果要筆者舉幾個現代的陶器職人，能舉的例子還真不少，其實他們都還是不足為道的存在。講解名茶碗的可看之處或是規則之時，會發現與職人的實際生活完全無關。親切人士又接二連三地講解釜師 13、園藝師、採竹人，終究沒什麼意義。那更是洞若觀火，不證自明吧。俗鄙的多管閒事之人，只會惹人笑話。

對於理解茶道的人來說，也許會感嘆如今的茶碗沒辦法拿來喝茶……，這也是沒辦法的事。這個現象也不只出現在茶碗上。一切都是如此，現就是這麼可悲。對於過去略知皮毛，就對現代提出期許，這是完全不會有結果的要求。找遍全日本，也找不到一個製作者，能做出過去三百年前的茶碗。在當今的社會，我們也無法尋求豐太閤 14 舉辦大茶會那時的氛圍。過去的物品會孕釀過去的氛圍。在過去的社會才能如此，現代人是不是該死心了呢？除了醜陋的茶碗，如今的社會再也孕育不出其他的事物，代表這個社會本身就是醜陋的。在醜陋的社會，如何能創造出美麗的茶碗

呢？即使臨陣磨槍，提出勉強的要求，認為接受茶家指導就能創造茶碗，這樣的想法只是有勇無謀。如果在茶家的指導下就能創造出好茶碗，代代接受茶道薰陶的京都樂家[15]，每一代不都必須創造出好的茶碗嗎？除了第一個人，後來不是再也沒能創造出能讓我們欣喜的茶碗了嗎？根本配不上吉左衛門[16]的名號，後來全都是不吉左衛門，這又是怎麼回事呢？身為代代受到茶道薰陶的茶碗家元，作品的格調逐漸隨著社會的風潮劣化，這也是我們無力挽救的現實，在沒能迎來例外的天才的情況下，我們也束手無策。若是沒能像德川末期，良寬和尚[17]帶動的奇蹟事跡，想要重返過去，難如登天。

譯註13　專門製作茶道用茶釜的工匠。

譯註14　豐臣秀吉，一五三七—一五九八，戰國武將。

譯註15　長次郎創造的樂燒家系。

譯註16　樂吉左衛門，千家十職之一，樂燒茶碗的製作者代代襲名的名號。

譯註17　一七五八—一八三一。江戶後期的僧侶、詩人。

從前，御殿山曾在自宅築窯，招攬陶藝家，展示蒐藏的名器，花費數年的光陰，企圖重現風雅的陶器，在我看來，最後也是失敗收場。這是因為鈍翁的想法打一開始就不夠真實，於是從不純的立足點出發，最後難免落於淺薄非議的舉動。於是，在這樣的情況下，根本不可能創作出藝術，這一點就沒有爭論的餘地了。更別說想要驅使陶藝家，成就大事業，這件事只能說是滑稽可笑。即便兩者都蒐藏大量的美術品，不曾接觸過美感靈魂之人，真是十分可悲，御殿山也好，青山翁也罷，似乎都以「我來、我來」的方式，近乎囉嗦的進行指導，結果仍然一事無成。

接下來又有些耍寶的人，明明已經詳細地看了兩者的失敗，又擺出「既然這樣就讓本大爺出馬」的姿態，投入戰局，那就是久吉翁[18]。原本這個人就抱著被扔出土俵[19]之外也不算輸的日下開山[20]理念，他在名越的自宅築窯。想要重現仁清[21]、製作志野[22]、製作井戶茶碗[23]，期望實在是太高了。然而，他為此特地從京都招攬的人才，卻是現代流行的青花瓷師傅，根本不懂茶道。於是有了第一回失敗的經驗，第二次再

度招攬的人才，卻是瀨戶的工匠，要負責打掃也要幫忙廚房跑腿的打雜工人，把他們找來製作仁清、製作志野，製作井戶，「職人技巧差也沒關係，有了我的指導，總不可能辦不到吧？」，以前的遠州24也是在別人的指導之下完成的。」至於他抱著多麼狂妄的氣焰指導，自然不用多說了。不過，最後產出的只有堆積成山的貓飯碗。倒也不是無顏見世人，因此氣憤而死，不過，持續七、八年之後，他離世了。沒有能力的工匠、沒有藝術天分的製作者，對美不感興趣的工人、毫無個性的人，天資貧乏，一點也不豐富的人，招攬來這些人，要他們重現類似絕世少見的名品那樣的作品，居然對

譯註18　錢高久吉，一八九一―一九七一。日本的建築業者。

譯註19　相撲的比賽場。

譯註20　相撲的稱號，表示天下無雙。

譯註21　野野村仁清，生卒年不詳，江戶的陶藝家，通稱清右衛門。

譯註22　志野燒，白釉陶器。

譯註23　相傳由井戶覺弘帶回的韓國茶碗。

譯註24　遠州七窯，為小堀遠州製作專用茶具的窯。

此抱著野心，這麼愚蠢的事，還沒見過第二回。

過去完成的名品，出自偶爾問世的天才作家之手。另一種是時代的產物。不管是世界上的哪一個國家，每個時代都孕育並留下符合該時代的產物。三百年前有三百年前的作品、五百年前有五百年前的作品，分別處於那些時代，才能孕育並遺留下來。

若要追溯到千年之前，會孕育出更美妙的美術品。

這樣看來，作品之美、作品的價值，是時代與人們賦予的。我們可以肯定地說，少了優秀的名人，便無法產出優秀的物品。然而，我們是否可以斷定，優秀的時代可以培育出優秀的人才呢？不夠優秀的時代，少了優秀的製作者，並不會孕育出優秀的作品吧。藝術並不是科學。科學盛行、藝術衰退，這就是當今我們所處的時代。

第二章

魯山人談陶瓷器

日本的陶瓷器

在序曲的徐徐演奏中，我看著劇幕開啟，那瞬間經歷的奇妙心境著實複雜得難以言喻。觀眾的言語服裝與舞台上的世界迥異，毫無任何能夠融合之物。加上盛夏殘暑的悶熱氣候，越發讓我的奇妙感倍增。

日本與大多數的文明國家相同，開始使用陶瓷器，也就是所謂的燒物，做為日常生活的器皿的時期，可以回溯到久遠的西元前數世紀。然而，似乎到了遙遠的後代，人們才開始將陶瓷器視為各種趣味生活的素材。從九世紀到十二世紀，日本稱為平安朝時代，是一段漫長的燦爛宮廷文化時代。在這個時代，主要輸入中國的文化，是個萬事皆以中國文化為典範的時代。至於陶瓷器方面，在這個時代，也輸入中國歷代王朝時期的唐、宋產物，可說是人們珍視、賞玩這些具有美麗色彩的器皿的時代。

在這個時期輸入的中國文化，在精神面方面則是所謂的佛教文化。自此一時期至十八世紀，日本不僅在個人精神層面受到佛教文化的影響，就連器物層面都受到強烈的影響，在佛教文化帶來的事物之中，有一項「茶湯」¹。到了十六世紀，這個名為茶湯的活動幾乎發展完備。將喝茶的各種動作形式化，成為社交活動，或是遊戲，對於上流社會的子弟男女來說，一方面是訓練教養及禮節的手段，另一方面，則是培養對於趣味生活內容的心態。

在乍看之下完全沒裝飾的簡樸、狹窄的茶室，使用樸素的茶器，而且要遵循嚴格的方式，進行各項動作，有志提升「茶湯」層次的人，則接受教導，讓他們依循著某種美感、無形、無色、單純之美，至少將它們描繪出來，以展現更多效果的一種美之形態，利用這種佛教世界觀的產物，理解某種美的觀念。進行茶湯時使用的各種道具，如茶碗、如茶壺、如酒器、如花器，則少不了陶瓷器的存在。

當時，身為茶湯之冠的上流人士、愛好家，要求茶器、餐具或是花器，都需要是最符合茶湯精神的美術工藝品，甚至積極主動地進行創作，這是極為自然的發展結果。

就這樣，做為興趣用途的陶瓷器，隨著茶湯的流行，還以「茶湯」用的美術品之姿現身。

譯註1　在熱鬧的品茶宴席展示華麗唐朝文物的文化。

貴族時代的平安朝時代 2 由武士的時代……鎌倉時代 3 承續，後來又歷經武士割據各地的武力鬥爭時代——戰國時代 4，在強力的武士政權之下，接二連三地迎來國內統一的時代。到了十六世紀末期，桃山時代 5 成為日本封建文化的黃金年代。

在這個年代，隨著「茶湯」的集大成，大致上也以此一時期為中心，在陶瓷器製作方面，也陸續出了不少創作出最優秀藝術作品的偉大陶藝家。樂（田中）長次郎、本阿彌光悅 6、野野村仁清、尾形乾山 7 等，都是其中的天才。

他們都是當代一流的藝術家，不僅是優秀的陶藝家，在繪畫、書法或是詩歌方面，也都是卓越的作家。

他們的作品，則以茶碗、酒器、茶壺等形態，遺留到現代，其色彩之美、設計之妙，超群之形，都是後代作家終究難以望其項背的逸品。

在他們之後，十八世紀時，出了一名陶藝家青木木米 8，他也是擅長繪畫設計及造型技術的名人。這些陶藝家都是將日本陶瓷器提升至藝術作品的地位，賦予高度價

値的人，我們也可以說他們的作品訂立了日本陶瓷器鑑賞的標準。

這些名人在製作自己的作品時，都會刻上自己的名號，除此之外，日本還有數不清的無名陶瓷器名人，歷經各個時代，在各地製作著。

備前燒、瀨戶燒、信樂燒 9、九谷燒、織部燒、伊萬里燒 10、有田燒 11 等等，在日本各地，都採用當地固有的型態及技術，陶瓷器相當發達，不過這些窯場的特定產物

譯註 2　七九四—一一八五。

譯註 3　一一八五—一三三三。

譯註 4　一四六七—一五九〇。

譯註 5　一五七三—一六〇三。

譯註 6　一五五八—一六三七。江戶時代的書法家、陶藝家、茶人。

譯註 7　一六六三—一七四三。江戶時代的陶藝家。

譯註 8　一六六一—一七四三。通稱木村左兵衛。

譯註 9　以滋賀縣甲賀市信樂為中心燒製的陶器。日本六古窯之一。

譯註 10　一七六七—一八三二。以日本有田為中心生產的陶瓷器，當時都運至伊萬里港出口，故稱為伊萬里燒。

譯註 11　在佐賀縣有田町燒製的瓷器總稱。

都十分美好，也能發現藝術水準相當高的作品。

這個事實敘述著居住在這些土地的無名陶藝家之中，也有許多優秀的技術人員，甚至是作家。

人們口中的古備前、古瀨戶、古九谷、織部等古時代的窯場產物之中，還有許多的茶碗、茶壺、盤子，也會隨著前述的偉大陶藝家的作品一起，被指定為國寶。其中某些作品在製作當初，便有意識地製成美術工藝品，有些則是在製作之時，單純視為應付日常生活所需的常用器具，也就是所謂無意識之下製作的美術工藝品。

無名作家創作的陶瓷器，與前面提及的各時代名匠作品共存，直到現代，對於後代從事美術工藝品陶瓷器製作的作者來說，可以說是理想的典範。

這些具備高度藝術價值的日本陶瓷器，在我們的見解之中，可以與古代波斯的陶瓷器比擬，都是極為優秀的名作品。

桃山時代以後，也就是攝取了中國文明、消化韓國獨特妙趣之後的日本，在陶瓷器製作的分野，正統之美的傳統已然成型，並傳承下來。

在十六世紀至十八世紀的日本，有陶瓷器的作者——陶藝家，他們相當於偉大的藝術家；同樣的，也有許多鑑賞作品的購買者、蒐藏家，還有給予高度的藝術評價、具有理解能力的人們。

可以說桃山時代之後的時代，也是一個充滿美術、藝術氣息的時代。

日本陶瓷器的美之本質，與前述「茶湯」具備的美相通，是簡樸之美、無技巧之美、沉潛之美，屬於東方美感世界之物，將廣義的佛教文化其中一面化為實體。

愛好這種日本陶瓷器之美的感情，對象不僅僅限於陶瓷器，與中世日本的戲曲表

演如謠曲[12]、能劇，甚至是屬於中世文學其中一類的連歌[13]、俳句[14]，又甚至與日本風格的繪畫內容相通。

十八世紀以後，隨著德川幕府的封建式統治式微，這種日式美的傳統、日本陶瓷器的美之傳統，也跟著逐漸衰退。

在陶瓷器製作方面，也與其他工業領域相同，過去同業工會的那種製作方法，開始帶著濃厚的商業主義大量生產式色彩，而生產這類興趣類的美感陶瓷器，也被時代的浪潮遺棄，遭到孤立，逐漸少數化。

在現代的日本，儘管我們還能勉強在各地找到這種美感陶瓷器地生產，但幾乎都是以個人作家小規模的陶瓷器製作形態苟延殘喘，或是為滿足一個地區的極少數需求，具地方特色的某種型態、某種類型的什器製作，只剩下這類衰微的形式了。

然而，對於鑑賞家乃至於購買者來說，理解往昔陶瓷器的美之傳統，意圖愛之護之的想法，仍然留在許多人的心底。

過去，幾世紀以前製作的，屬於美術工藝品的陶瓷器，或是過去為了日常什器

（日常生活使用的各種器具）用途而製作的美麗陶瓷器，如今成了蒐藏家愛好的目標，

我們可以看到它們被裝飾在壁龕裡，又或者陳列於架子上，成為一項展示品，或者是

小心翼翼地存放在倉庫之中。招待貴賓的時候、飲茶、喝酒、用餐之際，才用來當成

特別的器皿。

這些歸類為藝術品、美術工藝品的陶瓷器，包含茶碗、酒瓶、餐具（盤子、小碗、

飯碗等）、花瓶，擁有它們的一家之主，在取用這些物品時，態度總是極為小心謹慎。

在現代的日本，對於這些歸類為美術品的陶瓷器的興致，的確非比尋常。不過，這

樣的熱愛仍然綿延不絕地，在社會生活中的部分市民心裡留存。

譯註 12　能劇的腳本部分。

譯註 13　日本詩歌的一種，每句字數為 5、7、5、7、7，由多數人一起吟詠成一首連歌。

譯註 14　由 5、7、5 字構成的字型詩。

一旦這種對於日式美之世界的憧憬，仍然盤踞在日本人的心中，這種興趣的傳統，即便呈現多種樣貌，一定會繼續存活下去。

（昭和三十年 [15] 九月六日 於NHK國際播出〔英語〕，在華南、南美地區之外的全球播出）

譯註 15 一九五五年。

織部陶器

當時，他帶回出乎我意料的志野燒碎片，問我那是什麼。那是真的志野燒。我嚇了一大跳。從以前到現在，根本沒有人知道志野的窯在哪裡。

根據我的判斷，我認為織部這種陶器，並不是在古田織部這位茶人的設計及發明之下才開始的。

在古田織部之前，織部陶器就已經開始生產了。我想當時的名稱應該不叫織部，也許是其他的名字吧。如今，人們耳熟能詳的織部陶器，乃是利休時代有名的古田織部，不斷地推廣他的喜好，最後終於敲響織部的名號。

說明一下織部這種陶器，它是一種畫著樸素繪畫的陶器，隨處上了萌黃色[1] 釉料的純日式風格。在中國與韓國都找不到前例。因此，古田織部才會醉心於這種陶器，大肆宣傳吧。

世人口中的織部之畫，據說是古田織部讓小孩畫的，再把那拙稚的圖案謄到瀨戶陶器上，也許是因為這個緣故，我們心目中的初期織部那所謂的織部之畫，設計千變萬化，實為了不起的設計，同時，也可以說是偉大的畫作。不過它畢竟不是小孩的畫，大致上以寫生畫為主。有一幅畫是鳥飛在張著網子的地方。這幅畫應該是在這件

陶器問世的美濃山中，張網捕捉鷗鷺的寫生吧。此外，最常見的寫生是花草。其他則是看到什麼就畫什麼，同時，搞不清楚內容，完全出人意表的圖案佔了大半數，充分發揮特色。乍看之下，圖案多半與德川末期生產的織部完全不一樣。陶藝家的創作欲也是如此。

初期的織部是非常精緻的作品，並非德川末期生產的織部那般，是虛構的劣質品。織部的特色在於陶器的製作精良，繪畫精妙，繪畫並不是直接描繪，而是圖案化的作品，並不是直接寫生，而是經過省略的作品，再上了青草色的膽礬釉。於是，純和風的高雅氣質大放異彩，在世界各地都找不到類似的作品……，在這樣狀態下，人們也不停地傳頌著。

不過，在德川末期模仿織部的人，也許是有一些誤解，創作了相當無聊的織部。

譯註 1　黃綠色。

後來連鑑賞家都遭到誤導，甚至認為織部這種東西無聊又廉價。

也許是因為如今有一部分的鑑賞家受到誤導的緣故，原本，織部之所以能稱為織部，乃是產於久遠以前，從足利[2]到織豐時代[3]的產物，是精良的作品，厚重又溫柔，而且非常典雅，是色彩更美麗的繪唐津[4]，值得欣賞。只要把它當成更美麗的繪唐津就行了。繪唐津的優點實在是太深奧了，初學者不容易理解，織部的繪畫種類非常多，有青色也有白色，綻放美麗的光彩，也就是初學者也很容易親近的陶器。

過去，人們一直認為只有瀨戶生產這種陶器，不過，距今約一年前（昭和五年[5]左右），人們才發現窯的遺跡。窯的遺址找到各種碎片。於是我們終於能見到初期織部的所有作品。其中有許多今日的我們不曾見過的器物。

譯註2　足利幕府的時代，也稱為室町時代，一三三六─一三九二。

譯註3　織田信長、豐臣秀吉的時代，安土桃山時代的別稱。

譯註4　唐津燒的一種，在肥前各地燒製而成，以含鐵的顏料在釉料下方畫上黑色、褐色的圖案。

譯註5　一九三○年。

譯註6　一九三一年。

北大路魯山人・きたおおじ　ろさんじん

五九

挖掘瀨戶、美濃[2]瀨戶之雜感[1]

當時，他帶回出乎我意料的志野燒碎片，問我那是什麼。那是真的志野燒。我嚇了一大跳。從以前到現在，根本沒有人知道志野的窯在哪裡。

前幾天倉橋先生邀我到彩壺會演講。我不像倉橋先生那麼會說話。所以過去我拒絕了好幾次演講的邀約，不過，我跟他約好，這次要展出以前發現的美濃挖掘品，先做一份簡單的報告。

從古自今，日本人都非常喜歡志野的陶瓷器。不過，人們完全不知道那些陶瓷器的產地來源。最多人相信的傳說，是某個叫做志野的人，在瀨戶下訂、燒製的。

昭和五年，名古屋的松坂屋本店，舉辦了我的陶器作品展覽會。當時來幫忙的荒川豐藏，是多治見[3]的人。所以他精通美濃地區的事物。我從他那裡學到許多與釉料及顏料有關的知識。協助展出時，我叫他趁著閒暇時間去美濃一趟，幫我找古老的釉料，後來，他兩、三天就回來了。當時，他帶回出乎我意料的志野燒碎片，問我那是什麼。那是真的志野燒。我嚇了一大跳。從以前到現在，根本沒有人知道志野的窯在哪裡。這下我們精神都來了，立刻直奔美濃國，鞭撻著荒川，到處挖掘可能的地點。沒想到那竟然是美濃幾十座窯址裡，最古老的大萱窯。

就這樣，志野被挖掘屈出來，也勾起我的興起，沒想到同一座窯竟然出了志野燒與

黃瀨戶⁴，再度勾起我的興趣。後來，我們接二連三地挖掘附近的窯址。大致發掘過

一輪之後，對於美濃窯的概念，有了一些了解。

舉例來說，我們發現自古茶道特別講究的古瀨戶，不一定是瀨戶生產的，也有

美濃燒製的產品。其中，最讓我意外的便是，我本來以為傳統茶道使用的黑色沾茶

碗⁵，是為了茶道少數生產的陶器，卻在久尻窯挖掘出成堆的作品。於是我們發現，

它本來的用途是擂缽。我們也得知瀨戶黑茶碗與擂缽一起燒製。講究的瀨戶黑茶碗竟

然跟研磨芝麻的器皿一起燒製。而且我們還知道，志野並不是專門只用來生產志野

譯註1　愛知縣瀨戶市周邊生產的陶瓷器。

譯註2　岐阜縣、東濃一帶生產的陶瓷器。

譯註3　位於岐阜縣東濃地方的城市。

譯註4　安土桃山時期的美濃燒，施以淺黃色的釉料，搭配青銅色的圖案或線刻圖案。

譯註5　開口收窄，呈不規則狀的橢圓形茶碗。

燒，也燒製黃瀨戶與其他的陶器。

我們還發現另一件事，大萱的志野燒藝術成就最高、最氣派。成為自古茶人珍重陶瓷器的藝術根源。

在挖掘方法上，我受到奧田誠一[6]的訓斥，不過，拜挖掘之賜，還是釐清了以上的事項，並不是徒勞無功。還有另一點，我們在挖掘的過程中，無法辨別陶瓷器的年代。本來覺得下面的比較舊，上面的比較新，不過全都混在一起，無法分辨。以年代來說，不管是繪畫或是其他事物也好，通常愈老的愈厲害。兩百年前的比不上五百年前的。五十年前的又比現代更好。大萱是最古老的。所以很厲害。曾幾何時，大萱成了被逐出瀨戶的陶藝家的據點。傳說瀨戶有座三十六窯，負責逐一調查及挖掘的則是在下。那是昭和二年[7]的事了。我在瀨戶的作助窯工作，冬季期間遇到一名四處走動，來這一帶獵捕綠雉的獵人。那名男子走在山裡時，在溪谷看到瀨戶的碎片，所以他認為附近應該有窯，就去挖掘了，聽說他把挖到的東西全都賣給雜貨店了。那個男

人說要帶我去看看，沒想到我竟然能去一趟三十六窯。

瀨戶與美濃瀨戶的年代差異，也是在這次的挖掘以及美濃瀨戶的挖掘時，學到的知識。今天沒有帶來在瀨戶三十六窯挖掘的東西，不過，說到美濃，有些物品與瀨戶非常類似。大致上還是可以辨別，不過就連非常熟悉的我，有時候都無法分辨。大萱與久尻之間，有一座五斗蒔窯。人們本來以為這類瀨戶的傳世茶碗，僅僅在瀨戶生產，不過，美濃的五斗蒔窯也出現與瀨戶一模一樣的古典製品。而且問世的件數非常多，讓我大吃一驚。我想在瀨戶三十六窯當紅的時期，美濃應該也有窯場了吧。

接下來，我還想聊聊技術方面的部分。當匣鉢 8 因火力或某些作用逐漸變形時，裡面的茶碗也會跟著變形。這是自然而然產生的變形，對我們來說，是十分有趣的經

北大路魯山人・きたおおじ ろさんじん

譯註 6　一八八三―一九五五。日本陶瓷器研究家。

譯註 7　一九二七年。

譯註 8　燒製陶器時，保護器皿的容器。

驗。至於其他部分，要是詳談的話，可能會說個沒完沒了，今天就按照約定，在這裡分享一些挖掘時大致的感想，在此結束這個話題。

（昭和八年 9）

譯註 9 　一九三三年。

志野燒的價值

如果我們更進一步來看，志野沒有繪畫、雕刻那些傳統的規矩、方法，可以抱著寬容的心情來欣賞，令人稱喜。

說到由日本孕育的、具備純日式的風格，值得冠軍權威的就屬古伊賀 1 及古志野了。它們的真正價值，早在三、四百年前，便受到有志識者的重視，直到今日，其名聲更是響亮，絲毫不曾被人們看輕。也就是說，不曾被看錯，也不曾被誤解，是陶器中經過認證的名品，其價格甚至高於中國名產的萬曆赤繪 2、祥瑞 3、古青花瓷。甚至不需要期待某政客的說明，也不需要再多提在下的志野考。

不過，說到這種程度，也許會讓人覺得討厭，在下還是想到孕育出伊賀的故鄉談論伊賀燒，於是我借著發現志野窯的機會，與大家分享志野考的一部分。

志野燒本身的整體價值，如同前述，自古就有極高的評價，幾乎人人都能認同它的優點，所以我打算以製作者的角度，提出一、兩個讓人們敬佩的重點。身為製作家，說不定這些重點也值得後輩製作家參考。發現志野的窯址，一定是一件稀奇的事，卻也不是什麼不得了的事。本來以為是尾張 4、瀬戶，什麼嘛，居然是美濃啊，話說回來，直到現在都沒有發現瀬戶的窯址呢，這樣太奇怪了吧。不過，從製作者的

立場來說，在製陶研究上，這是非常有益的資訊，不可等閒視之。

首先，在志野的碎片之中，有沒燒透的、有燒過頭的，有品質精良的，也有品質低劣的，有紅土也有白土，沒見過的圖案、顏料也有紅有黑，也有只留下白色圖案的畫法，有手捏的、手拉坏、茶器類、雜器及其他，最教人意外的，便是黑瀨戶[5]的大茶碗，也就是用來喝濃茶的黑瀨戶，應視為同時代、同窯的作品，曾經一起挖掘出來。我並不打算說明這些挖掘的狀況。我要說明的是志野的藝術性。畢竟志野是很了不起的陶器，也會是一個厲害的話題。至於要說它有多有趣呢，後來那些品質粗劣的油皿、鯡皿，不管多厲害，在我的研究中，根本稱不上藝術。我的重點放在

譯註1　三重縣伊賀市燒製的陶器。使用古琵琶湖地層的土壤製作，有許多微細的氣孔，蓄熱性性佳。

譯註2　五彩瓷。

譯註3　指五良大甫吳祥瑞造的青花瓷。

譯註4　愛知縣瀨戶市燒製的陶器。

譯註5　瀨戶黑茶碗的略稱，燒製時從窯裡取出，急速冷卻，呈現漆黑釉色的茶碗。

有價值的志野之上。

　燒製良好的志野產品，與足利前後的繪畫、雕刻相比，藝術價值可說是平分秋色。

　如果我們更進一步來看，志野沒有繪畫、雕刻那些傳統的規矩、方法，可以抱著寬容的心情來欣賞，令人稱喜。把它跟韓國的茶碗相比，也毫不遜色，而且擁有更多的特色。欣賞志野茶碗，思及這就是促成光悅之物，不禁心神嚮往，毫無異議。想到生於光悅之前的志野，在光悅出生之前便喧騰一時的志野，自然會促成光悅的堀起。

　欣賞志野的茶碗時，我想許多人應該都會想起光悅的大茶碗，使人聯想起光悅。不，甚至超越光悅。而且，這個現象不僅限於志野茶碗。我認為還有與志野一起挖掘出來的，應該來自同時代、同一座窯的黑瀨戶茶碗。後來的黑樂茶碗便是受到黑瀨戶茶碗的啟發，製成的輕便陶器黑茶碗，誠如這個說法，看一眼便能聯想到黑樂茶碗，而且在欣賞及創意之時，長次郎家的樂道入 6 其氣宇終究無法與其相提並論。具備在任何人眼中都端莊崇高的品格。

由於黑瀨戶茶碗與志野茶碗生於相同的時代、相同的地方，其保有的美及威嚴，有如伯仲之間，不過志野在白底呈現素面的上色，更有迷人的風情，暗紅色則畫著樸素、嫻雅的圖案，具備扣人心弦的魅力，勾動所有人的心，名聲甚至比當時還要響亮，舉世聞名。然而，黑瀨戶誕生時，雖然姿態華麗，後來遭受輕便陶器黑樂茶碗的影響，似乎損及擡頭的機會。就這點來說，志野沒有衍生出輕便陶器，幸運地保留志野的特色，長久以來受到人們的尊寵。

我認為志野不需要去區分日用品或高級工藝品的等級。志野就是好的陶器，也是十分少見的純日式陶器，是值得珍視的陶器，也是值得尊敬的陶器……我認為簡單地這麼想就行了。即使想要用各種詞彙來說明，還是只有了解的人才會懂，所以調查、討論哪種陶器屬於哪一類、屬於哪個系統，對於懂得鑑賞、了解其美感的愛好者來說，

譯註6　一五九九—一六五六。樂家第三代當主。擅長黑釉茶碗。

只是徒勞無功。根本無所謂。

　故此，我認為在鑑賞方面，唯有製作年代可能會造成微小的影響，姑且還是會加以調查，其他的部分，只要觀看、欣賞，盡可能地陶醉在其本身的特殊美感，就足以令人欣喜。如同前面所述，志野的絕妙、美好，與我們的發現無關。古人早已傳授給我們，也向我們展現過了。我們只要依循古人的意見即可。

　這陣子，部分人士發現近年的日常器皿與民藝之美，並不容許此類肆無忌憚、自詡特殊的自豪，然而，在製陶研究方面，拿我自己蒙受的恩惠來說，這樣的自豪絕對不在少數。更別說從鑑定資料看來（由於志野自古以來，在鑑定方面就極為困難），我們不需要等待更多的鑑定家來為此事背書，就這點來說，可以視為極有助益的發現吧。（本項未完）

（昭和五年）

七二

關於瀨戶黑

瀨戶黑堅不可摧的黑胎厚釉，需要花費不少工夫，能發展到這個程度，也費了一番心血。對於自己未來想要製作的茶碗來說，有許多值得傚仿之處。

如果我要製作茶碗的話，那就是瀨戶黑了吧。至於我的標準在哪裡呢？因為我最近所見的茶碗之中，就屬它最好。擁有無可動搖的強度及近乎可怕的美麗。也許是瀨戶赤津這個地方，有大量強悍、擁有美感的工人吧，這個聚落的人們，今後又會創造出什麼呢？不對，不對，他們早已在純白的茶碗描繪著豪邁雄壯的圖案，創作出前所未見的茶碗了。這種茶碗沒有模仿韓國，也不是學習中國的發明。也許他們認為本來就應該發展成這樣，於是日本陶器界的黎明終於來臨。

日本過去創作的陶器，並沒有白色的陶器，倒是有許多潛力無窮的美麗作品。首先，無釉陶就已經展現了各種難以言喻的立體之美。

在古備前等陶器所見之美麗、強勁，除了厲害，也找不到其他形容詞了。真是好作品。可以說是佗[1]，也可以說是寂[2]的代表性美之產品。正是因為有一群了不起的居民。美好的日本國度，才能創作出美好的事物。這是理所當然的道理，在美好事物當前，我們卻不會想到道理，而是自然萌生尊敬之情。然而，如今的人們似乎辦不到

了。年代不同了，人心也變了，隨著年歲流逝，人們愈來愈脆弱了。力度薄弱的美

感，帶來的反應就更平淡了。

瀨戶黑堅不可摧的黑胎厚釉，需要花費不少工夫，能發展到這個程度，也費了一

番心血。對於自己未來想要製作的茶碗來說，有許多值得傚仿之處。難能可貴。我雙

手合十，感謝瀨戶黑的創始者。

仔細想一想，在它身上是不是能看見織田信長 3 的風範呢？時代真是奇妙，高麗

即使沒有人指導，仍然會自然而然地誕生。李朝 4 也無法孕育出高麗青瓷，高麗

譯註1　わび，簡樸之中感到的充實、自在。
譯註2　さび，在空盪寂靜之中感到深奧、豐富之美。
譯註3　一五三四─一五八二。戰國時期的古將。
譯註4　朝鮮王朝，一三九二─一八九七。朝鮮半島的最後一個王朝。

時代卻毫不費力地生出數不清的此類妙技。信長大人之後是太閤殿下[6]的時代，卻不斷產出展現當地個性的威武作品。時代才是創作之祖。信長、秀吉、黑茶碗，感覺其實十分相近。因為他們都是同一個時代出產的。

（昭和二十八年[7]）

譯註 5　高麗王朝，九一八—一三九二。朝鮮半島的古代王朝。
譯註 6　豐臣秀吉。
譯註 7　一九五三年。

備前燒

泥土會變化，也有風味。備前利用火與泥土的微妙關連，展現完全無缺之美。只靠手藝的領域，應該無法呈現這種溫穩厚重的色彩。問題完全取決於作家的藝術才華。

大部分的陶器都會彩繪。不過，儘管是少數，在日本也有不加以彩繪的陶器，繩文2、彌生時代3，雖然還稱不上陶器，當時已經有埴輪4。與此相近，完全不施以彩繪，同時也不上釉料的陶器，就是備前燒。在無釉陶之中，擁有出類拔萃之美的，就是備前燒。不管是欣賞古備前，還是任何一種陶器，透過人類與時代的力量，我們已經見過許多優秀的陶器，不過，備前燒的特徵，最特別的還是在於陶土本身，在世上找不到類似的作品。

泥土會變化，也有風味。備前利用火與泥土的微妙關連，展現完全無缺之美。只靠手藝的領域，應該無法呈現這種溫穩厚重的色彩。問題完全取決於作家的藝術才華。備前燒被視為大器晚成的作品，內心戲才是孕育出秀逸之美的根源。

然而，當今陶藝家已經完全喪失這種內心戲，除了兩、三位作家，都沒有明確的

陶器思想，不明世事之人們，只是渾渾噩噩的，自己選擇醉生夢死的生活，

（昭和二十八年）

譯註1　岡山縣備前市周邊出產的陶器。特徵在於完全不上釉料，利用窯變產生完全不同的圖案。

譯註2　日本的時代之一，相當於新石器時代，西元前一萬四千年至西元前十世紀。

譯註3　日本的時代之一，西元前十世紀至西元三世紀。

譯註4　日本古墳頂部及墳周附近的素陶器。

古唐津

₁

最早的古唐津，完全採用韓國的手法，卻逐漸具備日本傳統的
美麗形態，整備出一種體裁。

古唐津之好，在日本陶器之中，不像古瀨戶、古備前、古萩、古伊賀、古信樂等類似的品項，無法區分何者為姊、孰者為妹，明顯優於其他類別，饒富日本趣味的野趣。

最早的古唐津，完全採用韓國的手法，卻逐漸具備日本傳統的美麗形態，整備出一種體裁。隨之而來的是成功脫離缺乏潛力的韓國陶器，變化為強而有力的作風，發揚純粹的日本精神，帶來典雅的情趣，直搗人們的內心深處，精彩絕倫，幾乎到了令人憎恨的程度了。

（昭和二十八年）

譯註 1　佐賀縣東部、長崎縣北部燒製的陶器。

觀古九谷 1

每次看到古九谷，就會興起一股念頭，如果能碰上優秀的作品，借錢買下來也無所謂，每回出手前總是再三猶豫。古九谷的藝術性真是可怕。

大聖寺臣民後藤才次郎 **2** 於德川的萬治 **3** 年間，前往九州有田探訪製作的奧秘，回來後創立所謂的古九谷燒。也有一說是遠渡中國習得古赤繪之法。也許有人對於討論古九谷的來歷十分感興趣，不過，我是對這種事情不感興趣的那一類人，有那種閒工夫的話，不如立刻欣賞作品。觀看實體本身的價值，好好感受。此外，也能讓它本身的美打動心靈，淨化身心等等，我是比較重視這些部分的愛陶人士。因此，我也沒有要以本國為傲的意思。也就是說，是即為是。所以，我只從文獻之類的地方，學到一些可有可無的知識。

不過，以上僅僅是我個人的意見罷了，所以就不再多做解釋，快點進入主題，也就是討論古九谷的美之價值。

若要明明白白地說出我平常的想法，我認為伊萬里、有田、古九谷在製陶的手法方面極為類似，在實體具備的美之要素方面，我卻能斷言，前者與後者的價值，有如黑與白，完全不一樣。儘管有田、伊萬里都有相當好的產品，很可悲的是，那都是工

匠的工作成果。除了工匠的美術，很難看出更多的價值。換句話說，它們不具藝術性、不具精神性，只是純粹的工藝美術。因此，十分符合美感鑑賞能力低下的歐美人士的喜好，對一名具備日本眼光的愛好家，稱頌它們的好，只會造成對方的困擾。

相反的，我們也可以說古九谷根本不一樣。儘管都是九古，也有良品、不良品之類的等級差異，倒不是每一件都能稱之為藝術品，不過，在本質上，九谷絕對具備藝術性。我總是思尋著，這真是不可思議的現象。不管伊萬里、有田有什麼樣的改變，再厲害的結果仍然還是工匠的成就，十分遺憾，沒有深度、沒有韻味，只不過是了無生氣的物品罷了。更進一步地說，九谷則相反，打從一開始，藝術性便直撲而來。同時，我們的心裡將會湧現真心的欣悅。儘管是同一個時代、同為日本的事業，伊萬里、

譯註1　石川縣金澤市、小松市、加賀市、能美市燒製的陶器，鮮豔的彩繪為其特徵。

譯註2　一六三四—一七〇四。江戶時期的陶藝家。

譯註3　日本年號之一，一六八五—一六六一。

有田卻在工匠技藝止步，加賀[4]的九谷卻充滿藝術性，真是不可思議。

我根本不可能尊重伊萬里、有田的陶瓷器，而且本來就沒把它們當成賞玩的器具，甚至還想拒絕用來當實用的器皿。每次看到古九谷，就會興起一股念頭，如果能碰上優秀的作品，借錢買下來也無所謂，每回出手前總是再三猶豫。古九谷的藝術性真是可怕。男性化、豪爽，要說風雅，也頗為風雅，在全世界的陶瓷器之前，能讓人感到一股絕對的優越感。即使與萬曆赤繪相比，仍然能感受到九谷的情感，饒富人性的旨趣，對於我們的國產品來說，這點值得誇耀。

換個話題，古九谷經常與久隅守景[5]連結在一起，許多人習以為常，直覺認為九谷的優秀彩繪來自於守景的草稿，欣喜不已，不過這是由於守景是十分優秀的畫家，自古以來名聲響亮，成了一般人耳中的亮點，就連無心之人都毫不自覺地接受了這樣的說法。關於彩繪的部分，如果要發表我的看法，古九谷的彩繪有不少值得一見之處，甚至超越守景本身的價值。儘管守景也有一定的功力，若要舉出守景與古九谷不

相符之處，第一是筆力不夠強勁。然而，古九谷的繪則是筆力雄勁，非常豪爽，幾乎

讓人感到不可思議。至於守景的特徵，在於其繪畫比其他人更為雅緻，卻稱不上雄勁

與豪邁壯闊，我認為這是守景之繪的不足之處。

也就是說，在我看來，我在古九谷感受不到久隅守景的感覺。反而讓我有俵屋宗

達[6]的感覺。話說回來，也許有不少構圖或草稿出自守景之手，從不斷生產的古九谷

看來，守景的草稿也許不到萬分之一吧。對於見過這麼多件古九谷的我來說，在現實

中聽見那些一看古九谷就大叫守景的聲音，只覺得刺耳，實在很麻煩。每回碰到這個

問題，看吧，守景又來了，讓我忍不住掩住耳朵。

儘管如此，在整個日本的過去，古九谷仍然具有偉大的藝術價值，能夠生產古九

譯註 4　指今石川縣南部。

譯註 5　生卒年不詳，江戶前期的狩野派畫家。

譯註 6　生卒年不詳。桃山末期至江戶初期的畫家。

谷，是日本製陶史上非常強大的一件事，我們甚至可以明白又強勢地說，因為它的出現，讓日本陶瓷界達到完美的境界。

（昭和八年）

觀「明代古青花瓷」

生於明朝三百年間的青花瓷，與後來的各種青花瓷相比，在各方面都是最偉大的、藝術性也最高。進入清朝後，青花瓷依舊盛行，人們也企圖復興。

青花瓷完成於距今約五百前年的中國明代。在此之前，即使我們想追求這種清爽的美麗陶瓷器，也不得而見。我想這個說法應沒有錯。

然而，在它問世之前，又有哪些陶瓷器呢？首先是漢窯，再到唐三彩，然後是宋朝的青瓷、五彩瓷，其中又有鉅鹿 1 這個非常特殊的名陶器，大致上來說，它們的藝術理念濃烈，釉類及釉法也絕非毫無優劣之別，卻還沒能達到新生青花瓷那般清楚明白的程度。

在青花瓷首度完成、問世之時，當時的中國人應該帶著無比的驚訝與欣喜迎接它吧。過去的一切，都是它的一部分，都是為了完成它而進行的研究，日積月累的成果吧，他們肯定作夢也想不到，完成的效果竟是如此美好。

過去連作夢也想像不到青花瓷那般明亮、爽朗之美，同是又是高火度瓷 2，其光澤、釉色，都是在過往陶瓷器之上無法求得的特色，除此之外，青花瓷幾乎可以輕而易舉地、無窮無盡地，隨心所欲的塑形，繪出喜好的圖案，實際上，人們的感動與興

奮，應該沒有極限吧。

這份驚喜及讚嘆，不只發生在中國。很快地，青花瓷便出口到海外、國外。在位於東邊的鄰國日本，自然也備受喜愛，大量進口。在明代的王朝初期，不分階級，所有人都帶動這股風潮。

見了青花瓷之後，人們感到更快活、開朗了。它不就像是從夜裡突如其來抽出來的白晝嗎？也許也像是在一個日日夜夜都只能看見蓊鬱蒼翠的山景之人面前，突如其來地展開一片蔚藍海洋吧。

朝一代。生於明朝三百年間的青花瓷，與後來的各種青花瓷相比，在各方面都是最

如此這般，明代的青花瓷在明代已經發展完備。青花瓷的生命，真的只限於明

譯註1　鉅鹿窯，又稱磁州窯，指位於河北邯鄲彭城鎮及觀台鎮兩處的窯址。一九一八年，鉅鹿人天旱掘井，發現宋代古城，並發堀大量陶瓷器。

譯註2　以攝氏一三五〇度以上的高溫燒製的硬質瓷。

偉大的、藝術性也最高。進入清朝後，青花瓷依舊盛行，人們也企圖復興。康熙年間、乾隆年間，都用盡心力製作青花瓷。然而，最終也像其他的一切藝術，受到因襲的限制，只能在技巧方面狹隘地發展，也是只著重於技巧上，最終在缺乏精神的形式化止步。最後的結果，只有藝術膚淺的外國人，倒不如說是理智的白人才會欣喜若狂地購買。

日本也數度企圖仿造青花瓷。如九州的有田，如伊萬里，如加賀的九谷，甚至是京窯，也追隨青花瓷的腳步，總之，由於國民性不同、原料取得困難、年代不同之故，最終未能青出於藍。青花瓷仍然比不過明代的製品。儘管人們並未發出這樣的感嘆，仍然在人們的心中迴盪著。

近年來，多少能理解此為青花瓷真實心境之人，頂多只有木米、保全[3]等少少的兩、三人。

儘管品質、藝術意圖不盡相同，波斯卻已經在明朝青花瓷的稍早之前，同樣採

用鈷顏料，創作出美感幾乎足以匹敵的製品。然而，它們很快就無法與明代青花瓷相提並論。也就是說，在最初之時，作品的目標就不盡相同。

明代的青花瓷，在日本通常稱為「古染付」。接下來換個話題，把重點放在青花瓷到底有多少種類吧。

一般來說，我很討厭透過文獻來觀察事物。當我想要直搗事物核心之時，坦白說，文獻根本無法發揮多少作用。不對，在大部分的情況下，透過文獻反而會矇蔽觀察事物時最重要的心眼。因此，我認為人們之所以經常參考文獻，只不過是為了圖個方便，以掌握事物的核心或技巧。猶如指月之指 4，只顧著看手指，卻無法理解最重要的明月。我的解說，也許會在不知不覺間，做出異想天開的獨斷之見，或是做出一

譯註3 永樂保全，一七九五—一八五四。日本陶藝家。

譯註4 出自《楞嚴經》喻以指示月，卻只見其指，不見明月。

些難以容許的傲慢之事，即便如此，我也沒有其他的意圖。只是竭盡我的所能，探求事物的中心生命罷了。因此，即使現在我面前有可能是山中商會[5]的宮先生珍藏的，有唐太宗銘文的青花瓷香爐及文獻，不過我並不會輕易接受唐代已經出現青花瓷這件事。既然如此又應該如何⋯⋯我會一直注視著物品，直到我認同為止。

古染付是什麼？回答這個問題時，我想沒有什麼特別的理由，就是明朝時製作的青花瓷器。即使用含鐵的顏料彩繪，只是染成茶褐色，與青花的色彩不同，即便材料或製作方法完全相同，都不能歸類為青花瓷。概念一點也不困難，只要採用日本自古以來流傳的概念，再稍微加強一下（也就是只限於明代的青花瓷器），就行了。當我接觸到古染付作品時，往往可以套用鑑賞時的評判，如這件是明初的作品，這件是明末的作品，不過，大致來說，我不一定擁有客觀的證明材料，而是以此類推，也就是利用我的經驗來判斷，然而，事物不一定都經歷偶然發生、發達、變化、毀滅的過程。猶如青花一定會受到因果的支配，最為順從的真心，以合理的方式，經過一段歷程。猶如青花

九四

瓷的初期、中期、末期等期別，其實本身非常清楚明白，恰似從兒童到青年，從青年到成年，宛如見證一個人的生涯一般。我之所以說青花瓷的生命僅限於明朝一代，乃是因為青花瓷在明朝一代燃起萬丈的氣焰。主要的燒製地點為景德鎮，同時以御用官窯為中心。

因此，它的原土必定從不遠的地方取得，問題在於顏料，當地的顏料是「吳州」，經由波斯回回人 6 取得的鈷顏料稱為「回青」，婆羅洲與蘇門答臘一帶進口的稱為「蘇泥勃青」，對於原本就習於輕視文獻的我來說，實在無力考證這些內容，即使現在了解了，我想也無關緊要，畢竟是明朝三百年間的事情，也許鈷礦石來自當地（目前也有產自雲南省的說法），或是來自波斯，或是來自婆羅洲，或是來自

北大路魯山人・きたおおじ ろさんじん

安南[7]，又或是來自蘇門答臘。這些礦石當然會有優質、劣質等等級之分。此外，

關於礦石的研磨方式與顯色方面，據說吳州比較粗，成色較黑，回春較細，成色鮮

明……，儘管眾說紛云，以上各種說法都不曾親眼見過那些材料，而是見了傳世的

古青花瓷作品，產生所謂的豐富想像罷了，只不過是拄著虛幻文獻的枴杖往前行。

然而，就我的製陶經驗來說，燒成的呈色，全都要靠窯中的溫度高低、火力緩

急、及其他相關要素，才會呈現各種不同的變化，忽視窯變的呈色，想要把這部分

獨立出來，只用這個因素來考察原釉，有時往往會被帶到偏離事實的方向。不過，

我認為應該更接近實際的作品，不要被細微末節迷惑，直搗精髓，這才是最重要的

一件事。

接下來，我想要談談我所謂的「蟲蛀之孔」。

關於這個部分，相當值得一提。入手古青花瓷的人應該都會發現，不管是什麼器

皿，邊緣及邊角處，都會有釉面剝落的現象，類似被蟲蛀蝕的痕跡。倒不是所有的古

青花瓷都有這種現象，不過大多數都躲不過這種蟲蛀的現象。

探究這個現象時，發現大部分的明代青花瓷素胚使用的石材（不會燒成陶器，而

是燒成瓷器的材質）比較粗劣，不像現在我國九州有田使用的純白、美麗、不含鐵質

的原料土，如果使用這種土製作素胚，立刻上釉藥與燒製，燒成器皿，燒製完成的色

彩則會由於含有鐵質的緣故，呈藍黑色，無法得到理想的純白色成果。

於是，人們就像為天婦羅裹上麵衣一般，從別處取來不含鐵質的白土，和成稀

泥狀，在素胚上一層底色。待器皿乾燥之後，就像上了一層白色的粉底，這時再上釉

藥，這才送進窯裡燒製，這就是當時的製作方法。

之前沒有其他製品用過這種方法，倒是沒什麼不好。儘管整體呈現白色，問題來

譯註 7　今越南。

了，裡面素胚用的土，與打底用的土質地不一樣，對高溫的收縮程度，也會呈現些許差異。如果是在寬廣的平面，倒是沒有太大的影響，在邊緣、開口、或是邊角的地方，打底土將會脫離素坯，稍微浮起來。如果在不知不覺中碰撞，就會剝落。想必明朝人勢必相當煩惱這個問題吧。

這也是古青花瓷的證據之一，倒也不會損及它的雅緻，畢竟完整的還是比較好，現在價格昂貴的青花瓷香合 8，幾乎都沒有這樣的缺損。就製作上來說，打底的辛苦與麻煩，還有因此造成的破損，肯定是製陶師傅的重大困擾。總之，這都是由於胚土粗劣造成的悲劇，因此，必須耗費兩倍、三倍的手續與工夫。如果當時的中國已經發現類似目前京都一帶使用的，九州天草的原料石那類的原土，想必古青花瓷一定能更了不起，其美觀程度肯定驚為天人。

然而，在日本仿造的其他偽青花瓷時，甚至有人刻意耗費心思，製作出類似蟲蛀的剝落痕跡。真是太奇怪了。

此外，中國的青花瓷採用的是在生胚直接施釉的方式，證據就在高台的內側，仔細檢查古青花瓷，會發現高台削除的部分，留下與釉藥一起削除的痕跡。乍看之下，似乎平凡無奇，不過這是在日本的青花瓷看不到的作法（因為日本不習慣在生胚直接施釉）。

這是因為中國在素胚塑形時，如果是圓形就會使用轆轤來製作（高台及附近為半成品），經過乾燥之後，如果該器皿為盤子，則會在盤子的表面上一層白色底土（在尚未素燒過的生胚上），接著再次乾燥，接下來則翻到背面，放在轆轤完成修飾（高台內部除外），接著在背面全部上一層白色底土，再次乾燥。完全乾燥之後，會在正面背面再上一次底土，接著在正面背面一起施灰釉（也可以施透明釉），有些器皿可能會在正背面或內外上兩層釉藥，再次乾燥，接下來又放在轆轤上迴轉，同時削去高

譯註8　茶道具的一種，用來收納香的小盒子。

台的內部，完工。

這時，素胚的土與上過的釉藥將會一併削除。在日本仿造的青花瓷上，完全看不到這樣的痕跡。這是因為日本在製作時，會在轆轤上完成素胚，而且不需要上白色底土，所以立刻素燒，在素燒的胚體同時雙面施釉，所以在高台的邊緣不會看到釉藥與素胚一起完成的痕跡。

恕我多言了，僅以上述內容代替序言。

（昭和六年，《古染付百品集》上卷　原文）

古青花瓷的彩繪及圖案

仔細觀察它的線條表現，首先會發現線條延伸的方向，與一般繪畫有著顯著的差異，綿延不絕的力量，不忘在底色發揮它的作用。

在上卷的篇幅中，已經敘述過我對明代古青花瓷的大致觀察。這裡想要稍微談談它的彩繪及圖案。

相信不用我多說，大家都知道明代的青花瓷是最能反映出當代文化的事物，人們也能充分認同青花瓷問世的必然性。

尤其這時承續了元朝的興盛期，與明朝關係密切的南畫[1]命脈發展，兩相對照之後，更能清楚釐清其必然性。

南畫與青花瓷，在根本的性情方面，兩者是一致的。也就是說，與其他寫實畫、單純描繪圖案的陶瓷器相比，更為寫實，擁有更多的意志力，也有來自文人的智慧力量。唐宋時代所見的藝術，富含抒情要素，然而，到了明代，意識強烈轉向，一切都處於奮力爭取的狀態，也為作品帶來刺激。

南畫到了明朝，逐漸流於形式化，然而，另一方面，卻能透過繪畫表現，在作品中呈現超乎肉眼所見的相關訊息。

不過，如今看來，南畫本身的刺激性傾向，未必能達到成功的大局面，非但如

此，著重局部反而加速增長了形式化的腳步，扼殺了真正的南畫精神。

儘管如此，當代文化的表現傾向，卻在青花瓷上，達到感人肺腑的成功，尤其是

達到「透明開放」的境界。

歷代皇帝都大為鼓勵青花瓷的製作。同時，這個時代也恰到好處地整備了助長青

花瓷發展的周邊條件。不管是材料方面、勞動方面、用途方面，任何方面都不曾阻礙

青花瓷的發展。

在思考古青花瓷的彩繪及圖案時，我們大概可以從以下三項來看。

促使素描形式發展的作品

譯註1　來自中國南宗畫，董其昌將畫分為南北宗，傳入日本後，成為江戶中期的畫派。

精巧設計圖案形式的作品

用心描繪現有繪畫的作品

以上三項（不僅可以用在青花瓷這類的工藝品）是透過整體作品，進行系統的分類，從材料來看彩繪及圖案時，不管是嘉靖[2]前後是所謂的祥瑞風，所有的構成要素，以及草寫字體的圖案、唐草花紋、隆慶[3]的動物畫、花草畫、萬曆[4]的花鳥、山水、道釋人物畫[5]，我們無法輕而易舉地正確判斷它們的差異。

古青花瓷在彩繪及圖案方面，原本就沒有任何限制，旨趣完全不同。並不是由於作品數量繁多，或是器皿造型充滿設計感，極為多樣化的緣故，唯有古青花瓷，能讓當代的一切工匠，在主動或是被動之下，明確又充分地激發了他們的表現欲，自然而然地發展到這種地步。

在多樣化的彩繪及圖案之中，最能保持古青花瓷的創作性質，同時以此為中心，

展現其生命的，便是「促使素描形式發展的作品」一類了。其次則為「精巧設計圖案形式的作品」，再其次則為「用心描繪現有繪畫的作品」。

至於這類促使素描形式發展的作品，為什麼最能符合古青花瓷具備的一切特質呢？也就是說，古青花瓷的特質如前面所述，當初就特別意識著意志力與智力以及線條的表現。（即使整體受到南畫的影響，不管在哪件作品、哪個年代，都不曾採用任何所謂的大小米點 6 筆法，必須說從這點足以窺見其心境。）

「精巧設計圖案形式的作品」以及「用心描繪現有繪畫的作品」，兩者都相當於發展素描形式的第一要素，移至工藝階段的情況，試想一下即可發現，明代古青花瓷

譯註2　明世宗的年號，一五二二─一五六六。
譯註3　明穆宗的年號，一五六七─一五七二。
譯註4　明神宗的年號，一五七三─一六二○。
譯註5　以道教、佛教人物為內容的繪畫。
譯註6　宋代畫家米芾、米友仁的開創的米點山水畫法。

與其說是工藝品，反而更接近二次創作的過程，另一方面，採用這種手法，更能呈現接近美術價值的觀感。因此，就這點來說，明代古青花瓷即是美術作品，同時也是工藝作品。既反映了明代人的生活，也是必然發生的產物。

此外，所謂的陶畫[7]一詞，若要追本溯源，我想古青花瓷一定最能符合這個意義。陶畫的含義，完全能明確地通用於古青花瓷上。事實上，如果我們不思考古青花瓷的此一部分，就無法將陶畫一詞完全具象化。

古青花瓷展示的線條表現，其中有些甚至是超越名畫的名畫，令人無限感激。仔細觀察它的線條表現，首先會發現線條延伸的方向，與一般繪畫有著顯著的差異，綿延不絕的力量，不忘在底色發揮它的作用。至於線條表現的要領，在於速度緩急、粗細調節、輕重程度及其他一切，更化為舒緩的張力來源。換句話說，青花瓷超越一般的繪畫，完全展現出高度的智力，以至於作家恬適的心理表現。因此，其內容本身便悠然自適，豐富迷人，同時也自由自在，無窮無盡。

是故，作品幾乎以爽朗、痛快為象徵，企圖發展類似的極端特質，同時又有些

專攻寫意，將它發展至極致，完美呈現作者的心象，毫不矯飾地躍然表現於其作品之

中，多樣化的作品，談論起來更是永無止境。前面曾經提到，明代古青花瓷處於奮力

爭取的狀態，如今，不是正好可以看到事實的情況嗎？

對於這些亮眼的事蹟，仔細想想，可以發現明代陶工真的十分聰明、激情，而且

自行擁有許多的可能性。

在觀察精巧設計圖案形式的作品時，同樣也能看到這樣的部分。也就是從所謂的

祥瑞圖案開始，其他所有圖案都呈現多變的特性。每一種圖案應該都是刻意的、有智

慧的，有沒有作品本身不曾帶來刺激呢？同時，它們又是如何在這個大時代，明快地

展現自己的成績呢？

這些作品的圖案，正是當代產生的面相，也就是顯著並大量採納對文化的反映。唐草、圓形圖案及其他紡織品的圖案又是如何呢？除了當時明朝勢力能從海外進口這些紡織品，使人們得以欣賞，就沒有其他方法了。福、祿、壽等文字的應用又是如何呢？

這些字正是當時的人，對生活的各種祈願之心的象徵，還有雲雷紋 8 、冰裂紋、凹入的陰文字、亞字圖案等由字體組成的圖案呢？不可不說的是，它們不都是在當代生活中，實際存在並大量使用的事物嗎？（不過，關於祥瑞的真相，編者目前另行研究中，待日後再行解說。）

然而，透過整個明代的青花瓷，有些圖案是直線，同時又形成多邊形，有些則是由曲線構成圖形，相較之下，後者似乎比較華麗、圓熟。

如今，最值得驚訝的便是整體的圖案表現，在材料方面，也只用了青花一色來呈現。當青花一色揮灑在全白的底色時，效果反而更勝於五彩繽紛的作品，竟能吸收甚至駁倒內容的一切色彩。錦窯 9 利用二次燒成產生繽紛的色彩，然而，與青花瓷的一

次燒成相比，也不得不屈居第二了。

總而言之，古青花瓷以簡約、勁拔、自由為本位的表現，以及刻意追求的效果，完完全全符合「用心描繪現有繪畫的作品」，隨著歲月流逝，最終墮入所謂對陶畫的興趣，其追求的效果反而本末倒置了。舉例來證明，據傳為清朝康熙、乾隆年間的精心製作，就能看到這樣的情況。

關於古青花瓷的彩繪圖案，上述已經道盡編者的淺見，同時，特別值得注意的一點是，以泥土塑形時的「成形」的問題。關於成形製作的研究與考察，與討論彩繪不相上下，我倒不是沒有非挑戰不可的義務，不過，這是與作業相關的事項，多半只有專業作家才會接觸到這個部分，與一般鑑賞家似乎沒有深刻的關係。故本項將於他

譯註8　模仿雲與雷的紋飾。
譯註9　將圖案燒製於陶瓷器上的窯。

日，假借其他機關慢慢發表，以盡在下的責任。

（昭和七年　《古染付百品集》下卷　原文）

古陶瓷的價值

——於東京上野松坂屋樓上——

古陶瓷之中，價格次高的是茶碗，也就是大家熟知的抹茶茶碗，在茶會之時，這是最奢華的事物了。繼它之後，第二奢華的物品是什麼呢？是壁龕的掛畫。

關於展覽會的部分，誠如方才各位聽過的說明，在此就不再重複了，今天，主要請我來說的部分是，古陶瓷為什麼如此尊貴呢？我想我沒有辦法完美地說明，不過，我會盡我的所能，簡單地描述。

據我所知，古陶瓷之所以尊貴的原因，在於一只茶碗要價一萬圓，有的五萬圓，也有十萬圓，甚至是三十八萬圓這種驚人的天價。用泥土燒製的器皿，到底為什麼會這麼高貴呢？對於不了解的人來說，應該完全無法理解。到底是怎麼回事，這是不是什麼病態的嗜好呢？他們可能也免不了懷疑，因此才會提出陶瓷到底哪裡尊貴的問題吧。我認為這是理所當然的問題。看在不懂的人眼裡，茶碗又不是黃金製成的，只不過是一個用來喝抹茶的茶碗，幾千圓就差不多了吧。如果是用白金製作的，大概還能想像它的價錢。不過，黃金或白金絕對值不了那麼多錢。靠原料無法達成二十幾萬的高價。話說回來，幾乎不值一文錢的泥土，只不過經過一點點作工，就要價一萬圓、五萬圓、十萬圓、二十萬圓、三十萬圓。我的意思是，希望能藉這個機會，提供各位

一些幫助。我們先不要看陶瓷器，以名畫為例吧。相信大家都很清楚，如果能用這種方法製作名畫，高貴的原料也許是上好的絹絲、上好的紙張，上好的顏料，事實上並不是這麼一回事。如今使用的原料，再怎麼貴，頂多也是這種程度了。那麼，用黃金來作畫，就能完成一幅昂貴的畫作嗎？並非如此。大家都知道牧谿[1]、藝阿彌[2]、相阿彌[3]，他們的繪畫是所謂的水墨畫，原料再怎麼樣也值不了多少錢，不過，他們的畫如今都要價數萬、數十萬圓。同樣的道理，相信大家能明白並不是靠原料來定價的道理。

這樣一來，如今價格昂貴的古陶瓷，為什麼那麼昂貴呢？自然是在於藝術價值了。藝術價值指的又是什麼意思呢？近來，藝術兩個字遭到人們的大量濫用，女演

譯註 1　一二一○─一二七○。宋末元初的僧人、畫家。

譯註 2　一四三一─一四八五。日本畫家。父親為能阿彌。

譯註 3　生年不詳─一五二五。日本畫家，藝阿彌之子。

員跳個舞也叫做藝術，將流行歌灌成唱片也叫藝術，到了這個地步，已經很難理解藝術是什麼，不過，藝術並不是什麼一清二楚的事。我認為可以說是一種標的。套用在如今的古陶瓷上，好的古陶瓷具有藝術生命。同時也具有美術生命。另一點就是美術。它們是擁有尊貴價值的美術品，因此才會如此昂貴。繪畫也是一種美術品。建築物也是美術品。以書法的美字來說，弘法大師[4]的字很好，小野道風[5]的字很好，它們也是美術品。除了美術之外，就沒有其他的價值了。陶瓷也是如此，具有美術價值。因此，與其他美術品相比，比較它們的美術價值，才會主動形成五萬、十萬、三十萬之類的行情。同樣是茶碗，有的只值一圓。有的只值五十錢。而現代才製造的茶碗，頂多只值十錢吧。比較昂貴的，也有二十圓或三十圓的產品。為什麼會有這樣的差異呢？用現在的行情來思考時，還是要考慮各種情況，像是作者，或是經銷商的企劃，在各種交易的條件之下，一圓的產品可以賣二十圓、三十圓，不過老陶瓷則是從遠古以前便經過篩選，訂了一個公平的價格。大致上來說，

老東西都有正確無誤的行情。至於行情又是怎麼決定的呢？還是在於有沒有方才提到的美術價值與美術性，提到美術，近年來，工藝美術一詞十分盛行，廣為人知，純正美術則是與它對應的名詞，純正美術與工藝美術有什麼差異呢？簡單來說，所謂的工藝美術是工匠的技藝，至於純正美術則是指藝術性。

為什麼會形成這樣的區別呢？我認為倒不是毫無來由。即使同為美術，一種是藝術性的，另一種則是工匠性的，人們經常說什麼某某性，換句話說，也就是「標的」，也可以指射箭之類活動的標靶，這也是藝術的一種標靶。拉弓又分為兩種情況，有時會朝向藝術拉弓。有時則是朝向工匠精神拉弓等，世人所謂的技藝，一開

譯註 4　空海，七七四—八三五。平安時代的僧侶，曾赴唐朝學習佛法。

一一五

始就對準了標的。舉例來說，像是帝展 6 或院展 7，繪畫還是雕刻，剛開始就訂定明確的標的，選擇藝術性還是工匠精神。這時的藝術性主要是心靈層面、或是熱情的內容。換句話說，藝術以內容為主。並不在於外貌，在繪畫方面，相信大家也了解，現在討論得最熱烈的，便是人盡皆知的法隆寺壁畫，或是推古佛 8 之類的事物，其中有些尊貴的事物，主要是由於其內容之故，才能造就尊貴的身分。原本，它只是一項人為的工作，所以也需要技術性。也包含理智的成分。不過，主要的價值還是在於尊貴的內容。相較之下，工匠技藝則重視外表，抱著理智的想法，塑造非常美好的外在。舉個極端的例子吧，箱根細工 9 是將一些無法使用的木材組合而成的精緻細工。這樣的製品，無論進步到什麼程度，都只會是工匠性的產物，屬於外在出色的事物，是理智的產物，完全沒有內容，因此，無論成品多麼精巧，都不會列入藝術。至於戲劇方面，很可惜，我很少接觸這個領域，不過我認為最近的演員，團十郎 10 應該擁有藝術生命。因為我看過團十郎的照片，也看過團十郎寫的書

法，都有相當藝術性的表現。所以我在他身上首次看到戲劇的藝術性。至於他算是哪種程度的藝術家呢？因為我不曾看過，所以不太清楚，儘管都以藝術為標的，仍然分成很多階層。有幾千甚至幾萬的階層。在正中央，有一個中心。在這裡的藝術，就不再稱為藝術性了，可以直接稱為藝術。到了這個程度，不管是推古佛還是法隆寺展現佛畫的壁畫，這類更高層次的事物，都能視為心靈的表現。因為這些事物，藝術性的事物才能分成許多的層級。到了這個階段，才能稱為真正的藝術，脫離這個領域，就已經是藝術性的範疇了。如果說剛才舉例的推古佛在這裡，那麼法

譯註6　帝國美術展覽會，一九一九—一九三六年間，日本官方舉辦的美術展覽活動。

譯註7　日本美術院展覽會，日本美術院舉辦的日本畫展覽活動。

譯註8　推古天皇（五五四—六二八）時代，日本首度塑造的佛像。

譯註9　又稱寄木細工，工匠利用各種不同原色的木材，拼出美麗的花紋，再加工成工藝品。

譯註10　市川團十郎，歌舞伎的名號。

隆寺應該落在這一帶。周文[11]差不多在這裡。蕉村[12]、應舉[13]差不多擠在這裡吧，可是還到不了這個層次。因此，舉最近的例子。總而言之，藝術性的事物，稱為藝術品並不會有什麼問題。因此，舉最近的例子，若是我說錯了，還請指教，院展會有院展的繪畫，帝展則有帝展的繪畫。假如作者以個人的名義，經由他人介紹時，該怎麼介紹呢？例如介紹這位曾經參加院展，這位是帝展的特選，或是評審、藝術家。被介紹的人則會被視為藝術家。儘管是藝術家，卻不一定是創造藝術的人。大部份參加帝展、院展或二科展[14]的畫家，都是藝術家。想要簡單介紹這個人從事什麼行業時，會稱他為藝術家。那麼，藝術家都會創造藝術嗎？人們稱為藝術家的人，也不知道自己能不能創造藝術。他們只是瞄準了藝術的標的。能不能創造藝術，又是另一個問題了，因為在座的各位都很熟了，直接問本人應該不會被罵，所以可以放心地說，例如橫山大觀[15]，他絕對不是一個能創造偉大藝術的人。對於我們這些了解遠古尊貴藝術的人來說，假設橫山大觀在這個位置，大家都能以他為標的。就算現在沒有以他為

標的，剛開始大家都以他為目標。因為他們在這個位置，所以自然是很了不起的，不過，假設推古佛在這裡，兩個作品之間的距離非常大，簡直是天壤之別。因此，看在我們這些了解的人眼裡，這裡有一座天秤。藤原[16]來了。鎌倉來了。德川來了。瞭若指掌的人來，也許會處於更低的位置。如此一來，看來這些並不是什麼尊貴的藝術。不過，這部分也不算是工匠技藝。至於這邊的工匠技藝，最近有哪些歸於此類呢？大家應該都聽說過，最近有個製作菸袋零件的夏雄[17]。這類事物則是徹徹底底的工匠技藝，最初的標的就不一樣了。這類事物有點大師氣息，而且十分精良，

譯註11 生卒年不詳。室町時代的日本禪僧、畫家。

譯註12 與謝蕪村，一七一六─一七八四。江戶時代的日本俳句詩人、畫家。

譯註13 圓山應舉，一七三三─一七九五。江戶時代的畫家。

譯註14 由公益法人二科會開設的展覽。

譯註15 一八六八─一九五八。日本美術家、畫家。

譯註16 在日本文化史、美術史中，指平安時代的中、後期。

譯註17 加納夏雄，一八二八─一八八八。金工師。

價格也相當昂貴，不過一開始就是工匠技藝。有一位叫做是真[18]，他倒不是沒有藝術的部分，大致說來還是工匠技藝。由於兩者並不是如水與油一般，互不相融，因此也能橫跨兩界。有些帶著一些藝術性，大部分是工匠技術；有些的大部分是藝術，又稍微加了一些工匠技術。相信大家都能想到類似的例子。

這是藝術性與工匠技術的概分，回到古陶瓷，至於為什麼古陶瓷這麼尊貴、昂貴的事物，為什麼價格如此昂貴呢？這是由於它們富含藝術生命，古陶器平均都很昂貴。還有青瓷，它是陶器，也是專家口中的瓷器。平均來說，青瓷都很昂貴，青瓷為什麼這麼高貴呢？此乃是由於它製造於宋朝，也就是日本的鎌倉時代。一提到鎌倉時代，大家都知道這是文藝誕生的時代，人們動不動就說鎌倉時代多麼美好，在工藝或繪畫方面，誕生了許許多多值得尊重的作品。雖然眾所皆知的兼好法師[19]在這個時代已經離世，如今仔細思量，依然覺得兼好法師的末世是個崇高的時代。就日本來說，青瓷產於鎌倉時代。產於現在的京都一帶，或是各位熟悉的蘇山[20]青瓷，他們的參考

的目標、範本都是中國宋朝製作的青瓷。所謂的砧青瓷 21 就是其中之一。由於青瓷產

於宋朝、日本的鎌倉時代，使用的是現在無法想像的高明方法，才能完成如此高水準

的製品。與其他陶瓷器相比，它的色彩是其中最高雅的顏色。日本人本來就喜歡高雅

的事物，極為尊崇高雅的作品。中國反而比較尊崇鈞窯 22 的製品，透過文獻可以得

知，青瓷還有所謂的雨過天青色。形容青瓷本身的顏色，為雨後天晴的色彩。雨停之

後，藍天放晴的顏色。然而，這個名詞不知道是形容鈞窯，還是形容青瓷，不過中國

人認為是形容鈞窯 23。以日本人的感覺來說，雨過天青指的是青瓷。大概是這樣。這

譯註 18　柴田是真，一八○七─一八九一。漆藝師、畫家。

譯註 19　吉田兼好，一二八三─一三五二。日本歌人、隨筆家。《徒然草》的作者。

譯註 20　諏訪蘇山，一八五一─一九二二。陶藝家。

譯註 21　指南宋時期，龍泉窯生產的薄胎厚釉粉青瓷。

譯註 22　宋代五大名窯之一，位於今河南省禹州市。

譯註 23　當時受到年代及資料取得不易的限制，作者的見解並不一定完全正確。

是一種感受，我想兩者都沒有錯，這個色彩本身的創作企圖也非常優秀。如今，不管是欣賞一件刀劍也好，欣賞鎧甲也好，或是欣賞佛像，鎌倉時代的作品都非常尊貴。

產於中國宋朝鉅鹿的陶器，以創作欲來說，則是最尊貴的時期。從這時起，舉凡青瓷的香爐、花器，都是非常偉大的作品。內容也十分好，色彩也好，例如聞名的青瓷三足香爐，如今價值五萬、十萬、二十萬，至於它的用途是什麼呢？以繪畫來說，最頂級的畫、無法超越的畫，則是無與倫比的美麗日本裝飾，人們在裝飾這幅畫時，也會在壁龕擺一張以知名大葉釣樟製成的桌子，桌上擺放的香爐，除了青瓷之外，再也沒有其他的選項了。將這些頂級的製品，擺放在一起，成為最棒的室內裝飾時，什麼才是最適合的香爐呢？除了青瓷香爐，其他的都不對勁。對陶瓷器不甚了解的人，也許有許多香爐可以選擇，等到懂得欣賞，養成鑑賞的眼光，充分了解事物的調和之後，如果不在壁龕擺放青瓷，肯定無法心滿意足。青瓷就是如此高雅，仔細欣賞，可以發現作工精巧，一切都完美了。其他的物品都無法讓人心滿意足，由於這層意義，人們

將會花費更多的金錢，打造更氣派的屋子，款待貴賓時，壁龕非要擺放一只青瓷香爐不可。即使青瓷價格不菲，仍然想要擁有青瓷。因為這樣的關係，青瓷香爐是陶瓷器之中，價格最昂貴的品項。自己實驗之後，就能清楚了解其中的道理。就算用了其他的物品，心裡怎麼也不能滿足。

古陶瓷之中，價格次高的是茶碗，也就是大家熟知的抹茶茶碗，在茶會之時，這是最奢華的事物了。繼它之後，第二奢華的物品是什麼呢？是壁龕的掛畫。兩者都是奢華之物，如果非要選一個主角，則是壁龕的掛畫，喝茶時才是茶碗。茶碗擁有豐富的美術價值，在茶會之中更能發揮它的存在作用，於是人們自然想要擁有上好的茶碗。欣賞一、兩只茶碗，也許會覺得這個也好，那個也不錯，如果將它們一字排開，標上這只一萬圓、這只三萬圓、這只十萬圓的區別，則能明顯分出高下。

不好意思，這些話對各位可能有點失禮，大家買一雙鞋、買一條領帶的時候，一

圓的領帶就是一圓的領帶，三圓的領帶則值得三圓領帶的美感價值。只要親身體驗過，就能明白箇中道理。襯衫也是，買了三圓的襯衫，覺得穿起來相當暖和，下次買十圓的，又有十圓的好處。於是慢慢出手買了五十圓的襯衫、八十圓的襯衫，最後認為純駱駝毛的襯衫才是上等好貨。全部體驗過一輪，才能清楚。茶碗也是一樣的道理。對於我們這些窮人來說，富人們尊重金錢，大部分的富人反而更愛惜錢財，尊崇金錢的富人，並不會輕易拿出五萬、十萬，儘管如此，他們卻會為了泥土製作的茶碗，花費龐大的金額。因為他們對於美術都有相當程度的認識。有些人直接用肉眼認識，有些人則是出於常識，與一般人的知識差不多，有些天真的傢伙則是聽別人多誇幾句就買了。以結果來說，古陶瓷的價格昂貴，乃是因為人們認同它是美術品，價值連城之故。人們認為最棒的美術品，配得上最貴的價格。

古陶瓷又分為各種不同的產地。來自中國、來自韓國、來自日本。我並不是老王賣瓜，自賣自誇，這陣子因為這些關係，有志識者深入認識了日本的製陶，逐漸明

白日本陶器的優點。就我的經驗來說，我最終認為日本生產的陶器最好。在書法的研究上，我也小有心得，我一樣認為日本的書法最佳。繪畫也一樣，還是日本的繪畫最棒。建築物也是如此。在中國、韓國，肯定找不到存在於日本這種名留青史的建築物。自古以來，人們就熱烈地討論，書法美字要如弘法大師、如道風、如逸勢24，或是如嵯峨天皇25，又或是年代較晚的三藐院26、如近衛公27。德川時代的物狙徠28、是良寬禪師，字寫得最好的，則是大德寺的高僧們。在中國見不到這樣的好字。中國的書法字，只有外型好看。如果書法的規定是有技巧、外型姣好，中國的書法就能完全按照規定，寫出理想的內容。對於不懂書法的人來說，也許有點失禮，不懂的人看

譯註24　橘逸勢，生年不詳—八四二。平安時代的貴族、書法家。

譯註25　七八六—八四二。日本第五十二代天皇。

譯註26　近衛信尹，一五六五—一六一四。寬永三筆之一。

譯註27　近衛家熙，一六六七—一七三六。日本公卿。

譯註28　荻生狙徠，一六六六—一七二八。江戶中期的儒學家。

了，只覺得中國書法非常氣派，懂書法的人則覺得內容根本沒有價值。只是添加了氣派的風采，容貌出眾、氣勢非凡。日本人也會被這股氣勢迷惑。因此，對於不看內容的人來說，中國書法非常美好。舉例來說，有個穿著日本正式禮服，風采出眾的人，他卻未必是一個了不起的人物。中國書法不是什麼虛假之物，大致上來說，也只有外型、風采迷人而已。內容價值並不多，書法的尊貴之處，在於它擁有崇高的美術人格價值，愈好的書法，其美術人格價值愈高。在繪畫方面，自然也是如此。雕刻亦是如此。它們的共通點都是美術人格價值愈高，其名聲愈響亮。古陶瓷也與它們相同，價格較高的陶器，美術價值也比較高。不管是工匠技藝，還是藝術性，都是一樣的。不過，兩者相比之下，藝術性還是略高一疇。以繪畫來說，應舉之畫比較偏向工匠技藝。又有一半呈藝術傾向。狙仙[29]的畫作，工匠技藝佔了絕大多數，藝術方面，頂多只能算是少部分。隨著歲月流逝，經過人們的評價，最後評估它具有正統的藝術價值。此外，過去也有傳說，指稱某只茶碗價值連城，我想可能是出於政治上的種種談

判交易情況，總之，如今的陶器價值，一萬圓就是一萬圓，兩萬圓就是兩萬圓，又或是一千圓就只值一千圓，左右價值的根本定義，還是在於藝術性還是工匠技藝，有多少美術價值，在多方面檢討之下，受到左右的結果。這也是基於我經驗過的事實。

於是，我抱著這樣的想法，認為一件陶器與書法、繪畫、雕刻相同，都是一件美術品。此外，我多少也學了一些製陶的技術，也把古陶瓷視為一種教科書。出於這層意義，這次也在展覽會展示我的蒐藏品。至於為什麼要販售呢？這是因為這些作品已經無法再對我帶來更多刺激了，擁有十年之後，再尊貴的事物，它的刺激性也會逐漸流失。說句比較不好聽的，就是我已經看膩了。好一點的說法，則是它們已經深入成為我骨肉的一部分。於是我希望能把它們分享給其他的同好，入手其他得以為我帶來新刺激的古陶器，這是我此次參展的目的。從某種層面來說，也許我的行為有點狡猾，

譯註29　森狙仙，一七四七—一八二一。江戶後期的畫家。

不過，仔細思考後，可以發現，除了這個方法，並沒有其他方法能讓我精進製陶的技巧。儘管我不是岩崎₃₀、三井₃₁，但我也算是手頭比較闊綽的人，不需要做這種斤斤計較的事，不過，出於不得已的狀況，才會考慮委請店家幫忙，達成我的目的。

譯註 30　岩崎家，指三菱集團。
譯註 31　指三井財團。

關於陶器鑑賞

自然美隨時都在我們的眼前,只要持續不懈的凝視,便能自行研究精進,相當方便;人工美則要同時兼備眼力及財力,才能取得,比較不方便。

講一個大正八、九年[1]的老故事吧。我當時直接聽入澤醫學博士[2]說的，一回，博士在意外的情況下，與大河內正敏理學博士[3]一起搭乘東海道的西行火車。那時，醫學博士認為這是一個好機會，便說出平常的願望，「能不能在搭車的一、兩個小時之內，讓我這個門外漢了解陶器鑑賞呢？」結果大河內博士說：「這個問題有一點困難，不管我講得多麼簡單，一、兩個小時終究是講不完的。要詳細說明的話，大概要花上一年或兩年的時間。」

搭車的一、兩個小時根本不夠……。

據說這就是他的回答。

當時，對於陶器美術，我還處於一竅不通的時代，於是我想，原來陶器就是這麼一回事啊……。不過，如果是現在的我，聽了這個問題，應該可以在醫學博士要求的一、兩個小時之中，提出滿足其要求的回答。

我想當時入澤博士發問的心情，以及大河內博士想告訴他的內容，應該有很大的

落差。對於毫無相關知識的人來說，入澤博士發問的重點應該在於如何簡單地掌握鑑賞名器的要領，相對地，大河內博士淵博的知識，應該是打算詳細地從與陶器相關的A、B、C開始說起，切入各作者、各個年代的研究，再進入鑑賞。

要在短暫的時間內，以百科辭典的方式，說盡淵博的知識，本來就是不可能的任務，一年、兩年也說不完，這是理所當然的事。而且，對大河內博士來說，這個才懂一點皮毛的門外漢，也不曉得在想甚麼，竟然想在短時間內了解陶器的內容……，我想他的姿態也擺得有點高吧。

我剛才說，如果是現在的我，一、兩個小時應該沒有問題吧，在不受到理科博士

譯註1　一九一九─一九二○年。

譯註2　入澤達吉，一八六五─一九三八。明治至昭和時期的醫學博士、內科醫師。

譯註3　一八七八─一九五二。日本的物理學家、企業家。

思考方式的限制之下，鑑賞名陶器的方法，首先要把製作年代放在慶長[4]時代，以此為中心，慶長之前是好的，以後則沒有價值，將重點放在區分藝術鑑賞品或無鑑賞價值的實用器皿之上，先讓他了解，陶器分為實用器皿及鑑賞品等兩種，接著再慢慢切入藝術論。

用研究的目光，觀察陶器的一切，必須從製作地點、泥土特性、燒製方式、窯、釉料、彩繪等等方面，詳細研究作者是誰、該年代的特色等，不過，陶器只不過是以泥土製成的美術品，如果我們只關注它的藝術價值、美術價值，抱著猶如欣賞名畫、欣賞書法的心境來鑑賞，討論這樣的方法，我想應該可以做出任誰都能輕易理解的說明。舉例來說，鑑賞繪畫或書法時，如果我們感興趣的部分是顏料、墨色特性、繪畫用紙或絹絲等材料，又或是描繪的手法，受到這些部分的限制，浪費不少時間，則會妨礙我們鑑賞繪畫及書法時最重要的美術生命，儘管總有一天會走到這一步，卻等同耗費了許多時日。

一三二

那麼，要從美術、藝術的角度看陶器時，有沒有什麼捷徑呢？首先，千萬別忘了要把製作年代放在慶長，以此為中心。

我們必須了解，陶器又分為兩種面向，慶長之後的缺乏美感價值，慶長之前的作品，則是思想超凡脫俗的藝術陶器。

德川中期以後製作的，則是大眾實用器皿，往往只盛載著極為低級的美感，而且為大量製造，而前述富含藝術價值，掀起世人熱議的，多半是慶長之前的作品，數量稀少，卻能撼動眼界高者的心靈，也就是說，這些作品多半表露了思想方面的個性，明確區別這兩者，乃是關鍵所在。

實際接觸到卓越的陶器時，會覺得宛如名山、如松樹、如琅玕竹[5]、如梅花，它

譯註 4　日本年號之一，一五九六—一六一五。
譯註 5　喻美竹。

的美將會打動人心，第一個念頭卻不會是它是用什麼泥土製成的、用什麼方法製作的呢？與欣賞雄偉的畫作及建築，絲毫無異。其次倒是會吟味各種細微末節……。

如此這般，第一眼先感受陶器本身具備的美感，再以上述觀察生命的方法進行。

首先，第一步必須先提升自己的教養，提高鑑賞美術的眼光。

想要提高鑑賞美術的眼光，該怎麼做呢？

只能從眼前的自然美與高度的人工美學習，別無他法。自然美隨時都在我們的眼前，只要持續不懈的凝視，便能自行研究精進，相當方便；人工美則要同時兼備眼力及財力，才能取得，比較不方便。

一切的藝術，追本溯源，都是來自對自然的感受，除此之外，再也沒有其他的方法了。人類製作的事物，不管是具備多少藝術性的佳作，終究比不上存在於天地之間的自然美，其中，陶器是我們日常使用、愛用、或是賞玩，總之十分熟悉，拿在手中欣賞、撫摸，讚賞呈現各種變化的釉料，把它當成鑑賞的對象，應該會覺得十分愉

一三四

悅，至於自然之美，隨時隨地都存在於我們的眼前，我們總是習以為常，於是感受不到空氣與陽光的可貴之處，同樣的，一般人鮮少將注意力集中於自然美之上。

舉例來說，樹葉之色、牡丹花之美，其實是非常不得了的事物，並不是人類製作的，而是自然生成的，所以不像名畫帶來的刺激與尊貴。同時，自然也是隨時都能自行免費觀賞的美景，對於這份美的讚嘆，自然比不上繪畫及陶器。然而，誠如能感受自然美的幸運大美術家，眼界高、直率的練達之士，則會仔細觀察這些自然之美，或能成功地將它繪成畫作，或成功地表現於陶器之上。儘管人工美終究是不及自然之美，由於這是與我們同族的人類作品，倍感熟悉與親近，說來也有點難為情，總之它的魅力具有商品價值，人們珍視繪畫與陶器之美，先前也說過人們經常對大自然本身之美等閒視之。秋季七草之中，我認為日本苞子草之美，算是自然之中格調特別高的美，但是一般人卻不這麼認為，這也是近代的事實。

是故，想要提升鑑賞美術的眼光，首要任務便是親近自然美，沉浸於自然美之

中，培養鑑賞熱情之本源，打造堅強不撓的率真眼光，或是在培養的過程中，以日本來說，則是慢慢鑑賞慶長以前的美術作品，我認為這是最理想的好方法。然而，在實踐方面，若是沒有多餘的熱忱，則難以實現。

此外，容我多嘮叨幾句，養成美術眼光時，必須先做好心理準備，所謂美的事物，愈高貴的事物，通常愈不容易理解，這個道理用在任何事物上都行得通，想要理解美的事物，除了與生俱來的天分，就只能靠持續不斷的努力，或是難以形容的嚴格學藝了。

以上簡單地說明陶器鑑賞的方法，總而言之，在陶器方面，有些是沒有藝術價值的事物，有些則是有如名畫一般，生來便是偉大的藝術品，區分兩者的差別，一種是純粹的實用品，另一種則是足以成為靈魂食糧的鑑賞、把玩之物，必須做好明確區分兩者的心理準備。

接下來，我要回應各位的問題，說明過去的事實，這個事實也是我開始製作陶器的

動機。原本，料理與餐具便是密不可分的事物。愈好的料理，愈需要好的餐具來陪襯，

不過，如果要拿陶器，像是古青花瓷、古五彩瓷、唐津、備前等等正統的陶瓷器，用於

日常的用途，終究是不可能的任務，所以我在成立美食俱樂部之時，向各地訂製新的餐

具，仍然找不到心儀的餐具。這也是很正常的事，畢竟製作陶器的工人，不懂什麼料理

的興趣，一般製作料理的人，多半也不理解餐具，除了自己親手作餐具，兩者的想法無法完全吻合。於是我了

解，想要追求符合自己喜好料理的餐具，就沒有其他法子了，

終於自己動手做起陶器。剛開始，我負責彩繪，不過，只有在別人做好的素胚上彩繪，

最關鍵的泥土工作還是出於無心的工匠之手，怎麼可能符合自己的喜好呢。最後，我終

於從頭開始，也就是轉動轆轤，自己上色、上釉料，全部都一手包辦。

一般來說，製作陶器的人通常出於陶藝世家，或是工藝學校的畢業生，表現各種

流行的風氣，由於我自己熱愛美食的關係，無可避免地走上動手製作陶器這條路，也

許是這個緣故吧，直到現在，除了餐具之外，我幾乎都無心製作。如果要製作販售的

陶器，裝飾壁龕的香爐則更為高雅，市價也比較高，對賣方來說，會是更好的選擇，不過，我對這類物品興趣缺缺。因此，我對餐具抱持最多的熱忱，興趣也相當濃厚。

所以我的作品多半與食物有關係，只要盛盤的技術好，我對自己的餐具也深感信心，兩者一定能完美搭配。

我認為製作陶器是自己的責任，首先，我的準備便是去了兩趟韓國，國內則以瀨戶、唐津開始，踏遍了各地的古窯址，挖掘出各式各樣的古陶器，偶然發現了志野、織部等古窯。因此，我成功挖掘了不少古陶器，取得參考品，為我的作品帶來莫大的助益。如今，它們真的是很好的研究材料，為我的製陶之路帶來許多的幫助。

如此這般，這二十年來，如同用範本學習書法一般，我從古今西外的作品中，選擇並蒐集參考品，將它們視為範本，持續製作、模仿，而且小心翼翼，注意不要犯下失誤，一直努力到現在。於是，我總算能逐漸理解正統的心意了，現在則利用這二十

年來的所學，儘管我的天資不夠聰慧，依然有所領悟，我將會以自我為中心，隨心所欲地，發揮所謂的個性，終於能完成自己的作品了。到了這個地步，相信大家也能理解，這時已經愈來愈有趣了。

然而，我並沒有掛招牌開業，在世人的眼中，我的作品永遠都是一個門外漢。儘管料理是我自少年時期以來的娛樂，在這個領域裡，我依然是個門外漢。招待客人用餐時，我會找專業廚師來幫忙，女傭們會敬佩廚師那些低級的工作，拚了命地在一旁學習，至於我的料理，則說是老闆的外行表演，根本沒把我放在眼裡。是不是很有趣呢？

看來，我這輩子，直到老死，都會被人當成門外漢吧。不務正業的人還真辛苦啊。

（昭和二十四年[6]）

譯註 6　一九四九年。

第三章

魯山人說陶瓷名家

從我的製陶
體驗看先人

通常繪畫是一份比較體面的工作，也許可以賺更多錢，不過他們卻沒成為畫家，而選擇製作陶器。我想，也許是因為他們忘我地沉醉其中，才能創作出美好的陶器吧。

長次郎（安土、桃山時代 1）⋯⋯日本陶藝史上唯一的藝術家。

本阿彌光悦（安土、桃山時代至江戶初期）⋯⋯興趣廣泛、多才多藝，美術鑑賞眼光十分廣泛的娛樂家。

長次郎三代 樂道入 2（江戶初期）⋯⋯在樂道入身上看不到長次郎的強度。豐富程度也差了一大截。

野野村仁清（江戶時代）⋯⋯捨棄已成為陋習的中國風格，將陶器移到純日本美，始終展現優雅至極的日本固有美術表現的一大創作家，即使楚楚衣冠仍然能揮灑自如的作家。

尾形乾山（江戶初期）……乾山是陶畫家，並非陶器家。與光悅不分軒輊，是他的長處。

奧田穎川（江戶中期）……很不幸，他不懂日本美的優雅，投向中國風格，這是穎川的過失。

青木木米（江戶中期到後期）……很可惜，木米也不懂茶道之美（日本美）。不過他的程度遠遠超越其師穎川，發揮了特異的天分。（陶藝家）

譯註1　一五七三－一六○三年，織田信長及豐臣秀吉掌握政權的時期。

譯註2　俗稱のんこう。

譯註3　一七五三－一八一一。陶藝家。

仁阿彌道八 4（江戶後期）⋯⋯工匠技藝從他開始發展。（名人 5）

永樂保全（江戶末期）⋯⋯（工匠技藝）

真葛長造 6（江戶末期）⋯⋯（工匠技藝）

現今的部分作家則猶如被綁在瓠瓜棚下乘涼。

我花了相當長一段時間研究製陶，所以我稍微懂一些製陶的技術，不過，說到陶器，還是相當困難，實在很難用三言兩語來說明。親切地為大家說明陶器的人，則有前陣子過世的大河內正敏先生、高橋箒庵 7 等人。他們的說明既親切又詳實，可惜的是，他們沒有製陶的經驗，就我看來，他們的臆測往往成了令人焦慮的結果。不過這

一點仍然是值得我們信賴的部分，所以提到製陶，研究各種不同的陶器類別，可以發現欣賞遠古的作品，有許多方便之處。以釉藥為例，方才田中先生發表的內容，讓人獲益良多，不過，講到灰燼或釉藥的部分時，由於沒有製陶經驗，難免比較奇怪。

我發現有許多時候，我忍不住想說：「一定要這樣才能那樣。」就連那麼熱心，寫了那麼多茶道具品評，製作《大正名器鑑》[8] 與說明的大河內子爵或高橋籌庵這樣的人，很遺憾的是，他們也沒有製陶的經驗，在提出周詳的陶器看法或狀態時，在表現方面有點綁手綁腳。就這方面，我則是信心滿滿，基於三十幾年的製陶研究體驗，不管是長次郎還是光悅，我都能提出稍微不同的見解。

譯註4　一七八三―一八五五。陶藝家。
譯註5　指技藝特別高超之人。
譯註6　一七九六―一八五一。京都的代表陶匠。
譯註7　高橋義雄，一八六一―一九三七。日本企業家、茶人。
譯註8　高橋義雄編撰的陶器辭典。

提到長次郎，就茶人的立場來說，他是非常值得讚頌的人物。我想應該沒有鑑賞家能在沒看到蒐藏箱的情況之下，只消看一眼長次郎的作品，就能馬上看出端倪。因此，大部分的人都是懵懵懂懂地，不管是看到長次郎還是光悅，看到什麼都說：

「不錯、不錯。」

「難以言喻。」

用這些話蒙混過關。

「長次郎很了不起呢。真是難以形容。」

用這句話就結果了，哪有什麼難以形容這回事呢？我認為未來一定要能想辦法言之有物才行。辦不到的話，對事物的見解也不會進步。以陶器來說，它原本就是一個陶器，至於有名的陶器又是如何呢？一時之間也答不上來。關於這一點，我也在黑暗中摸索，窸窸窣窣地長年探尋，剛開始，我也覺得非常困惑。只看書也不會懂。最後見了實品還是不懂，真不知道該怎麼辦才好。時至今日，我想還有很多人跟當年的我

們，不過，剛開始的確都是這樣。

不管是長次郎也好，光悅也罷，就算是茶碗的碎片還是什麼都好，沒拿在手上欣賞，就不會了解。也沒拿起來看一看，只憑藉別人的說法，表示敬仰，這是不行的。

欣賞長次郎的作品時，別只說什麼難以言喻，暗自敬佩，應該要更正視他的作品，追根究底地窮究長次郎的作品特性，長次郎的茶碗的優點在哪裡，最後，應該能感受到長次郎這個人的立體形象。別只顧著感動、敬佩。不要採行彷彿隔著雲霧參拜銅鍍金佛像的方式，將不過才四、五百年前，生於信長或秀吉時代的陶匠，擺在那麼遙遠的位置，更具體地觀察時，將會發現我們可以與長次郎對話。不打算與長次郎對話，一開始就打算無條件地信奉他，陷入善男信女那樣的信仰，堅持他的作品十分可貴，用這種方式來看待長次郎之時，長次郎也不會把你視為朋友，敞開心房與你對話。

一直以來，社會大眾總把陶器視為不同類別的美術，不過，陶器之美與繪畫都是相同的類型。跟具有美術價值的雕刻相同，以茶碗來說，它也是以泥土製成這樣（雙

手比劃出茶碗的形狀）的形狀。還是會回歸到以繪畫表現花鳥或人物的美術之心，若是不具美術價值，雖為陶器、雖為繪畫，都沒有任何價值。然而，長次郎的茶碗具備美術價值。與其他個人作家相比，這一點特別優秀。

有些人說：

「我完全不懂陶器。」

陶器跟繪畫沒什麼不同。不了解陶器的人，也不會了解繪畫。不了解繪畫的人，也看不懂陶器。因為它們都是從相同的美感觀點出發，若是不能清楚掌握美的概念，就無法區別它們的意義。看到南畫就對南畫感到敬佩，看到木米就對木米感到敬佩，看到保全、看到穎川，什麼都感到敬佩。若是要請他區分美的程度，要他說出美的定位，他倒是答不出來。只覺得大觀與栖鳳 9 都很好。問他哪一個最好，他也不明白。他認為價值最貴的就是最好，似乎對此感到安心。依然在世的人，由於各種不同的情況，無法輕易下定論。這種情況比較麻煩，不過長次郎就不用考慮那麼多了，累

六、七個五十歲的人，差不多就是他的時代了。累積七個五十歲的人，感覺很年輕吧？不過就這陣子的事情，沒什麼了不起的。把他放在遙遠的位置，隔一層雲靄，看起來宛如發出金光，陷入盲目的信仰，則會失去自己的眼力，至於這是一個好茶碗還是壞茶碗呢？反而把最關鍵的問題拋到九霄雲外去了。

說到從前，也就是我年輕的時候，當時京都東本願寺的法主[10]是個品性偶爾會脫離常軌的人，在京都祇園[11]一帶流連忘返，往往待到凌晨才搭馬車回家。本願寺的法主應該是宗教家，但事實上他根本不是什麼宗教家。最近的和尚只知道誦經，從早到晚都在神佛面前努力修行，卻不是宗教學者。他們不是宗教家，只是生於宗教世家，只能硬著頭皮靠它維生，這也是常見的情況。法主也是其中一人，他總是沾滿脂粉

北大路魯山人・きたおおじ　ろさんじん

譯註9　竹內栖鳳，一八六四—一九四二。日本畫家。

譯註10　對寺廟住持的敬稱。

譯註11　過去為京都的紅燈區。

味，每天早上從祇園，氣勢十足地搭著馬車回家。本願寺門前的數十名善男信女，並不知道這樣的情況，只知道跪在地上，也不瞧瞧法主的臉，便緊張地趴倒在地，我年輕時就知道這樣的光景，欣賞茶器之人，也有這樣的傾向。看到茶人在茶室裡取用光悅、樂道入的茶器的模樣，便覺得十分滑稽可笑，忍不住「哈哈」笑了。結果卻是

「非常尊貴。」

「高台的部分難以言喻。」

「這個收口難以言喻。」

只知道難以言喻、難以言喻。應該說得出什麼道理才對。可是，人們已經在心裡做出定論，認為這是難以理解的事物，而且在茶道也受到這樣的欣賞教育。大部分的茶人鑑賞家，學的都是古物店教出來的那一套。所謂的古物店，為了銷售商品，必須具備專業的知識。古物店的口吻永遠都是那一套，不管從誰的口中說出來，都能用同樣的話打動人心。

像是

「您覺得這個收口如何呢？」

「樂道入的釉藥很特別呢，在其他的茶碗可看不到。」

長次郎的作品件數本來就不多，儘管如此還是能說……

「長次郎就是這裡好。」

至於光悅則是

「在光悅的作品才看得到。」

或是

「您覺得這個獨一無二的釉料如何……？」

古物店明明黔驢技窮卻仍然裝模作樣地說著這些話。這是真的哦。後來紳士淑女們無條件地把這些話全都背起來了。這陣子，一部分的藝術的確已經十分明確，不過，茶人們還沒找到研究藝術的大絕招，即便是高橋箒庵，他的興趣也與藝術八竿子

打不著。抱著天真的淺薄見解，說明這只茶碗的優點或敘述傳說，從頭到尾都用道具店的口吻表達。若是他的所有物，則會說一些類似

「這個紫印金[12]太棒了，您覺得如何？」

這些話主要傳進俗人耳裡。老是問覺得如何、覺得怎麼樣，要說紫印金有多好嘛，也只是在絲織品上加入金銀圖案，因為年代久遠，所以每個人都覺得很好，僅此而已。結果他誇張地說：

「別的地方再也找不到了。」

或是說這種話討好大家。

「用了這麼多的金箔，非常稀有。」

彷彿在展示充滿傳說的物品，這種欣賞方式，正常來說，一點也不覺得佩服。雖然說了很多古物店教育的壞話，不過像益田鈍翁那樣，買了那麼多的名器，從來不用仿冒品的人，仍然不懂藝術，到底是怎麼回事呢？全都是因為美術教育的基礎

沒打好。就算帶西畫給他看，還是看不懂。

他們會毫不客氣地說：

「我不懂西畫。」

應該不會這樣才對。只要是藝術，都是藉由人類的精神及對美的興趣及思想完成的事物，全都是共通的，可以區分優劣。

話題就別扯太遠了，回到茶碗身上吧，我在備忘錄寫下長次郎，長次郎的優點，在於藝術不可或缺的品味、溫暖、毫不勉強，自然散發威嚴，不管在繪畫上、雕刻上還是建築上，名聲響亮的藝術都是如此。然而，由於長次郎是信長時代到桃山時代的近世之人，儘管作品尊貴，仍然有所極限，見了更古老的彌生式瓦器，則會為了天真爛漫的精巧及線條的優美，感到敬佩萬分。悠然愜意地製作出大規模的作品，見了這

譯註12　印金指以金銀粉或金銀箔在絲織品上印製出圖案的技術。古代茶人會蒐藏印金的碎片，於茶會時鑑賞。

樣的作品，就算是長次郎，也只是後代的作為了，不過以茶碗來說，也屬於高級的作為了。只要是出自人類之手的事物，一定都包含著作為。

讓半桶水的人看這樣的作品，他們會說：

「有所作為。」

或是說：

「山路太奇怪了，別做這種事了，直走比較好。」

一下子往右一下要往左，但直走未必比較好，即使道路崎嶇不平，也未必是壞事。由於這是人的作為，所以也是因人而異。問題在於其作為要表達什麼內容。大致上來說，可以分為好的作為與壞的作為，我深信基於好作為的作品，將會成為名作。

就這層意義來說，長次郎的茶碗沒有什麼好挑剔的缺點。又在室町或桃山時代的優點之下，具備豐富的面相。時代這種東西，愈早的愈好。雖然也有限度，不過，就美術來說，比起五百年前，一千年前的好東西更多，兩千年前又比一千年前更尊貴，有更

多美好的事物。總而言之，美這種東西，如果不往更早的年代追溯，就找不到更好的東西。就這一點來說，我認為長次郎是個人作家中的翹楚。

除此之外，茶碗這種東西，頂多就提一個做工精細的產品，不像其他的繪畫、染色或蒔繪 [13] 一般，需要複雜的手續及研究。只要製作這麼大（擺出茶碗的手勢）的簡單物品，然後填入精神及高度的趣味就完成了。繪畫可沒那麼簡單。長次郎這個人，出於飲茶之人的要求，請他製作茶碗，於是他心無旁鶩地，集中精神，直到領悟的境界，製作了極為簡單的器具，這是長次郎的天分，也是他的偉大之處。

很多地方記載利休指導過長次郎，不過我認為利休沒有世人所說的那麼偉大。從利休的字跡，可以看出他有相當頑固的部分。這是熟練通達的結果，也有態度強硬之處。是通達世事的精湛之字。利休一定是個穩重之人，給人十分值得依靠的感覺。不

以金、銀、色料在漆器上繪製紋樣裝飾的工藝品。

過，看了長次郎的字，並不會覺得他是特別可靠的人物。而是一個溫暖、敦厚，感覺很好，相處起來很輕鬆的人。在威嚴方面，則與利休不分軒輊。在韓國茶碗之中，又以井戶茶碗最為聞名，至於井戶茶碗的優點又是什麼呢？它的品格高雅，又渾厚有威嚴。其他的名作，感覺總是有點輕浮，我認為在這方面，長次郎肯定是最優秀的個人作家。所謂的利休指導，應該是利休不擅長製作茶碗，於是告訴長次郎，請他製作指定大小、高度的茶碗。因為他要拿來自用……。不過，我想長次郎的茶碗不可能是在利休的指導之下完成的。指導沒有辦法輕易改變一個人的能力。所謂的教育，頂多像是菜園裡的肥料，俗話說瓜蔓上結不出茄子，再怎麼給瓜施肥，都不會長出茄子，茄子也不會變成瓜果。頂多只能結出滋味比較鮮甜的高級瓜果。

「這只茄子的光澤真漂亮。」

靠肥料的教育，不可能達到這種程度。我認為人也是如此。我們可以說教育是人的肥料。也可以說，接受教育的人一定優於未受教育的人。不過，即使接受教育，瓜

果永遠不會變成茄子。天才之所以會在某個領域大放異彩，也是因為他是與生俱來的天才。天才也會比較有個性，說到個性，每一個人都有各種不同的個性。個性可大可小，有高有低，有各種不同的特質。然而，茄子生下來就是茄子，不會再變成茄子以外的事物了。只能努力精進，成為更優質的茄子。我稱之為發揮個性。有了利休的指導，就能製作出長次郎那樣了不起的茶碗，在藝術上是不可能的任務，希望各位務必修正這樣的想法。絕對不是因為利休的能力不足，而是長次郎天生就擁有高度的藝術資質，所以只要利休稍微提點，便能完成利休心目中的樂茶碗[14]。看了利休製作的茶杓、竹筒的切口，都不如長次郎那般溫穩厚重。頂多只能稱之為霸氣，並沒有閒適自在的豐饒。也許是這樣的個性，才會惹得太閤大人不開心吧。

譯註14 樂燒茶碗，由樂長次郎創始的技術。

接下來是第二代的常慶15，我很少見過實品，所以無法評論，不過我從《大正名器鑑》看過照片，我頂多只有這樣的認識，也是由於時代的關係，他的作品也有桃山時代的柔和、飽滿，雖為薄胎，仍然強而有力。不過，他的作品不像長次郎那般，有著高雅的威嚴及渾厚。桃山時代是個萬物都柔和飽滿的時代，胸襟開闊，才能完成這樣的茶碗吧。尤其又有初代長次郎的存在，接下來的工作可就輕鬆多了。

其次是樂道入與光悅，在美好又伶俐的風雅趣味上，他的興趣既廣泛又出類拔萃。雖然沒有直接的證據，但我猜想他肯定是一位美食家。興趣這麼廣泛的人，如果不喜歡美食，可就太丟臉了，不過我們沒聽說相關的傳說。因此，我想也有人認為他並不是美食家，因為他只會製作茶碗，從不製作餐具，若是美食家，應該會想要製作餐具才對。享用美食佳餚之時，要是沒盛裝在上好的容器之中，心情怎麼會好呢？茶也是如此，盛裝在名碗之中，點茶後飲用，完全沒眼光的人另當別論，懂得茶碗優點之人，則會因為具藝術價值的容器，滿心歡喜地品味已經非比尋常的茶。我認為現在

茶道流行的風潮，就是為了感受這樣的魅力。有些人用百貨公司買來的平價茶碗學習茶道，辦茶會，我認為這種做法根本無法獲得茶碗的啟發。從一只知名的茶碗中，不知能讓人學到多麼高水準的興趣呢。也能讓人心懷感激。假如這是常慶的茶碗好了，我們可以觀察他的人格，思考他的興趣，得知他是少見的人物，推測出他是人格非常高尚之人，於是我們獲益良多。用一些無名垃圾般的茶碗喝茶，就像去一趟名古屋，蔬菜店門口招待路人喝的那種茶吧。用這種沒價值的茶碗喝茶，只會嚐到苦澀的滋味，這下可虧大了。還有人用咖啡杯飲用抹茶，只能喝到平凡無奇的茶，根本學不到任何事物。即便不是長次郎或光悅，程度普通的一流品也沒問題，先使用被人們稱之為名碗的茶碗，準備一間差不多的榻榻米房間，掛一幅令人感動的掛畫，找一個不錯

譯註15　樂常慶，生年不詳──一六三五。樂家的第二代當主。

的名壺來燒水，若是也找來有水準的爐框 16，大概就能體會茶道的美德了。

沒做到這個程度，只用一些近期無名小卒的茶人製的茶碗，根本稱不上茶道。只是把茶葉的粉末攪拌一番再喝下肚而已，沒什麼值得學習之處。如果只是喝茶，倒是沒什麼問題，若要說這是茶道，認為自己擁有高雅的興趣，那可是錯得非常離譜。

光悅生於鑑定刀劍的家庭，家世肯定相當不錯，既是和尚，還能繪畫與寫字，是一個靈巧又有興趣廣泛之人，才會萌生製作茶碗的念頭。在他那個時候，已經有範本可以參考，隨手都能找到長次郎、常慶或道入的作品，只要夠靈巧，一定能製作出不錯的作品。不過，光悅這一號人物一點也不輕浮，而是對事物認真之人，所以最適合這份工作了。然而，先看了長次郎、道入之後，他的作品的等級差多了。總覺得分量不夠厚重。儘管如此，他還是能鑑定刀劍，書法寫得又好，繪畫也有一定的水準，還會製作蒔繪。在螺鈿 17 之中鑲鉛、以青貝 18 或金粉製作金蒔繪的硯箱，全都充滿藝術性，而且水準極佳。不過，光悅有光悅的作為。他的作品也有良好的評價。如果他的

一六〇

技巧再好一點，也許光悅就不再是光悅了。而是專業的工匠。沒淪落到那樣的地步，可以說是光悅的優點吧。同時，年代也帶來相當大的助力，沒有其他因素可以打敗它。真葛長造或是永樂保全已經來到德川末期，受到年代接近的的池魚之殃，天分再好的人，也不能創作出偉大的作品。若是木米生於桃山時期，應該可以創作出更豐富的作品。也會了解日本趣味吧。

野野村仁清最感人的一點，乃是在那個時代卻不依靠中國或韓國，捨棄了中國與韓國。他的行為可以說是膽大包天。同時又能專心致志，實在是很了不起。畫上纖細的圖案，仔細觀察，也許是桃山時代吧，作品非常豐富。巧妙地採用遠古慶長時期的織物或染布的圖案，繪製成工整的圖案，卻又不依靠中國或朝鮮的技術，與日本的九

譯註 16　置於爐壇之上，用來隔熱的的木框。

譯註 17　在漆器或木器上鑲嵌貝殼或螺鈿殼的裝飾工藝。

譯註 18　螺鈿使用的材料，通常是夜光蠑螺、鸚鵡螺或鮑魚的貝殼。

谷、伊萬里也完全不同。在作品之中，結合了慶長的美術元素。當時的工匠技藝，最優秀的就是伊豆藏人偶[19]及嵯峨人偶[20]，嵯峨人形的佳作比較多。比較優秀的嵯峨人形及仁清的作品，仁清實在是差得遠了。以作品深度來說，嵯峨人偶更為精妙，而且更美麗。

由於陶器要借助火的力量，多了一道人力無法掌握的因素。彩繪經過火力燃燒也會更加美麗。從借助自然之力這點來說，陶器佔了不少便宜。儘管不燃燒就無法製成，非得借助火的力量不可，卻因此得到不少好處。如今，只要前往夏季的鎌倉海邊，應該到處都看得到人們在樂燒上彩繪的模樣吧。自己動手畫，看起來是比較順眼。至於彩繪的畫法，由於彩繪尚未經過加工，在這種情況之下，不能借助自然的力量。過了千年，等到作品變老了，自然就古意盎然，模樣比剛完成之時還要美麗。靠人類的力量頂多只能達到一定的程度，變古老之後，則會變得更好。舉例來說，像陶器這類借助自然之力才能形成的物品，經過人手的碰觸，或是沾染上污垢之後，反而會形成一

種意料之外的美感。

關於這一點，我認為仁清也因此受益，不過我也有種繪於紙上的畫作，仔細欣賞一番，稱他為畫家其實有點失禮，他的畫作之中，有種無法只靠這種老舊之力的優秀之處。人們所謂的名人之後，讓人敬佩的有光悅，因為他是為了娛樂，倒是沒什麼了不起，像仁清這樣以製作陶器維生的人，即使沒那麼擅長彩繪，也當不成畫家。乾山也是如此，與其兄長光琳[21] 相比，他的繪畫更強而有力，更加男性化，是繪畫的高手。不過，他卻沒成為畫家，而是本著對陶器的喜好，投入陶器製作。木米的南畫也畫得非常好。他的畫也是廣為人知，以高價買賣，畫得那麼好，卻沒成為畫家，而是成為陶藝師。如果是出於商業考量，實在很可惜。通常繪畫是一份比較體面的工作，

譯註19 京都產的人偶，原本是皇室給諸侯的回禮，後來由伊豆藏喜兵衛負責販售，故名伊豆藏人偶。

譯註20 江戶時期盛行的小人偶，由京都附近的嵯峨製作。

譯註21 尾形光琳，一六五八一一七一六。江戶時期的畫家。

也許可以賺更多錢，不過他們卻沒成為畫家，而選擇製作陶器。我想，也許是因為他們忘我地沉醉其中，才能創作出美好的陶器吧。既是興趣，又是娛樂，出身也好。

光琳生於和服店還是什麼有錢人家，父母雙亡後，光琳與乾山兩兄弟均分財產，應該十分富裕。他們肯定是胸襟開闊的富裕之人。可以感到他們的家世背景十分良好。因此，才能完成那麼豐富的工作，創造悠然自得的美感。木米的老師穎川，則是京都當舖的老闆，繪畫的功力深厚，對他來說繪畫也只是娛樂。他製作的是赤繪。鐵釉也是大老闆打發時間的習藝，一點也不低俗，強而有力。身為木米的老師，應該還收了不少學生。正因為他是這樣的人物，原本就不是工匠氣質的人，並不是工匠，才能創造出這麼多留傳後世的陶器。然而，相對於仁清拋棄中國，專心製作日本陶器，穎川正好相反，興趣則專注於如魁碗這類中國陶器上，以時代來說，倒是有些難為情，穎川並不了解日本。青木木米也不了解日本。在他們的作品之中，完全找不到日本的趣味。身為日本人，應該多少有一些日本人的品味才對，不過像木米這樣的人，也不會

了解日本茶道，對日本書法、繪畫也一直不感興趣。也許是受到賴山陽[23]之害，開口閉口都說中國好。也許類似文化[24]、文政[25]年間的崇美風潮，當時一定也有一股崇尚中國的風潮。因此，日本茶道在當時十分衰敗。人們認為如果不能寫出中國風格那般一本正經的字，就不配稱為書法字。在旅館櫃檯經常都能看到山陽的書法，想到近年來都還有人沾沾自喜地把那種東西裱框，便覺得十分丟臉。山陽肯定是俗物，懂漢字就自以為了不起。近年來，了解外語之後，才知道人們給他過高的評價了。除了人們給山陽過高的評價之外，他寫的《日本外史》[26]也讓他小有名氣。再加上穎川等人的

譯註22　寫著魁字的碗。
譯註23　一七八一—一八三二。江戶後期的歷史家、思想家。
譯註24　日本年號之一，一八○四—一八一八。
譯註25　日本年號之一，一八一八—一八三○。
譯註26　賴山陽著作的日本史。

影響，造成不少危害。竹田[27] 也是如此，他畫了那麼多幅畫，如果剛開始就抱持日本趣味，肯定能留下偉大的畫作，可惜的是，他只專注於中國畫。中國這種元素，不具備日本那種優雅及韻味。儘管中國提供了很多範本，以中國為範本的日本人，不管模仿什麼，都會比中國更厲害。回溯到更早之前的鎌倉雕刻，也是近來人們熱烈討論的話題，不管是賣家還是買家，都認為它是鎌倉製造的，所以稱為鎌倉雕刻，其實那是宋朝盛行的雕刻[28]，反覆多次上漆後進行雕刻，雕刻的邊緣可以看見漆的層次。楊成曾經雕過牡丹，實為巧奪天工之物，當時日本人見了心神嚮往，才會進行製作。

然而[29]，當時的日本人仍然只能模仿。日本人並不知道堆疊上漆的手法，也不擅長此道，耗費許多時間，所以先以木頭雕出牡丹，再塗上漆，這樣看來就一樣了，這就是當時模仿的手法。如果是由中國人來模仿，這些作品大概不值三文錢吧，因為是日本人製作的，才能發展出了不起的藝術。如今看來，仿作甚至比正品更好了。有股茶人所謂「難以言喻」的韻味。就是這股韻味，提升了鎌倉雕刻的名氣，不過，直到這陣

一六六

子，都還有一些人認為鎌倉雕刻產於鎌倉，所以才稱為鎌倉雕刻。

再談到有名的乾山，因為有乾山陶器的名號，所以各位應該認為乾山是一位陶藝師吧。不過，由於我曾經親自製作陶器，所以我很清楚，我們甚至可以說，乾山不曾製作過陶器。因為他的繪畫十分精妙，所以請專家繪製在四角盤上，其實是樂燒。結果大家都感到敬佩萬分。設計帶一點西洋風，描繪了不少荷蘭的事物，在當時，乾山的畫風也比較偏向近代風格。前幾年，人們經常宣傳、展示畢卡索的陶器，但是畢卡索的畫作與陶器根本無關。只不過是在工匠做好的素燒西式盤子上，畫上彩繪而已。所以叫它畢卡索的陶畫倒是沒什麼關係，稱不上畢卡索的陶器，乾山也是陶畫家，叫他陶匠似乎有點奇怪。如果說乾山是何等人物，他是陶畫家，根本沒玩到泥土。所以叫它畢卡索的陶畫倒是沒什麼關係，稱不上畢卡索的陶器，乾山也是陶畫家，叫他陶匠似乎有點奇怪。如果說乾山是何等人物，他是陶

就我看來，根本沒玩到泥土。

譯註27　田能村竹田，一七七七─一八三五。江戶時期的南畫家。

譯註28　指剔紅，傳入日本後稱為堆朱，指堆上一層又一層的朱漆之意。

譯註29　指元代的雕漆工藝家楊茂及張成。

畫家。不過，他也有一些值得注意的部分，根津美術館收藏的彩繪盤，則是先讓工匠做好盤子，他再用大拇指稍微按壓過。如此一來，泥土就會凹凸不平，盤子裡多了幾許乾山的生命。由於那只彩繪盤非常有名，也是相當巧妙的作品。請人製作盤子，趁土還未乾的時候，用手稍微碰一下，就有了乾山的生命。然而，乾山只在四角盤上彩繪，與乾山就沒什麼緣分與情分了。看一下背面，還有乾山寫的字。在那座博物館裡，可以看到他的醜字。乾山並未正式學習書法。儘管良寬學習過正統的書法，卻很少有人能達到他那般正統的境界。因為範本太隨便了。因此寫不出良寬那般扣人心弦的作品。可惜的是，泥土製作實在是太拙劣了。小鉢倒是還有不錯的作品，它們全都是成熟內斂的作品。儘管如此，乾山還是有一定的水準，有許多寫著畫讚[30]的盤子，有些畫著黃花敗醬草及桔梗的圖案。長尾欽彌[31]持有的乾山，則是乾山繪圖後再開孔。偶爾可以看到一些小鉢，配合彩繪圖案，開了三角或四角的孔，可以看見內部，雖然這是由他本人開的小孔，不過手拉坯肯定不是他親手製作的。所以應該是他請工

匠製作的。上方凹凸不平的部分，則是配合圖案將邊緣裁成鋸齒狀，不過翻到底部一

看，卻沒有高台的部分。因為這是工匠製作的，乾山也沒有辦法改變。如果我在他身

邊，也許會提醒他⋯⋯，他並未順應泥土的本性，幾乎到了誇張的地步。我想他倒也

不是無力製作本燒，大部分都是採用樂燒[32]的方式。然而，從彩繪的角度來說，乾山

與光琳不分優劣，乾山相當豪邁，較為男性化。人們認為弟弟比較男性化，哥哥光琳

則比較偏向女性化，其中一人專注於繪畫，繪製了許多名留青史的畫作，另一人則是

名留青史的陶藝家。

其次是奧田穎川，方才也說過，仁清捨棄中國，選擇日本，穎川雖為當舖的老

譯註30　指寫在繪畫空白處的詩文。

譯註31　一八二一─一九八○。WAKAMOTO 製藥公司的創始人。

譯註32　兩者的差別在於燒製的溫度，樂燒為較低溫的攝氏八百度，本燒則為攝氏一千兩百度，此法可以將水分完全燒乾，完成的作品較為耐用。

闊，卻乾脆俐落地拋棄了日本，專心投入中國。而且他選的還是精俗實用的廉價五彩瓷。如今看來，這是他的失算。雖然有人使用穎川的小鉢，不過他的小鉢放在茶席太死板了，顯得格格不入。儘管技巧純熟，令人敬佩，總覺得少了一些韻味。

仁阿彌道八因為興趣的緣故，十分擅長雕刻人偶、貓或福助[33]，甚至可以稱他為人偶雕刻家了。當時還有包含五郎兵衛在內的許多木雕家，卻沒人比仁阿彌更優秀。

明明是陶藝家，卻這麼優秀。然而，到了仁阿彌道八之時，陶藝已經發展為工匠技藝，無法與前面提到的藝術家並列。道八只是個徒具功夫的技術家，也留下了不少諸如雲錦手小鉢等偉大的作品。作品大小不一，有彩色的，也有素色，沒有什麼特別偏重的類別。由於他的作品簡單易懂，世上還是有為數不少信眾。他的作品適合普羅大眾，格調比較低。光悅的名氣響亮、水準高，也是由於他的作品適合大眾，容易理解的關係。不過格調並不高。若是到了長次郎那樣的程度，已經不是很容易理解了。再加上他也沒繪製彩繪，只是一只黑漆漆的茶碗，要是沒放在箱子裡，應該鮮少有人認

為它是出色的作品。這樣的事物，由於伴隨著許許多多的箱書34，多了時代與歷史，有些人願意二話不說就出高價買下。若是摔個粉碎，根本一文不值，不過陶器與箱書合一，卻價值好幾百萬圓。如果用純金製作茶碗，以現在的金價換算，大約值五十萬圓或一百萬圓。然而，以泥土製成的茶碗，價值卻比純金茶碗高上許多。

假如長次郎以純金製作茶碗，肯定也會是了不起的作品。由於這會是珍貴罕見的作品，一定會比泥土製成的作品更昂貴。另有一番風情，而且是黃金製作的，外型、韻味合一，一定都格外出色。不過，純金可以熔化後製成其他物品，泥土的話，摔到地上就碎了，一點也不值錢，而且數量非常少，所以要價好幾百萬圓，大概可以想到這些原因。

總之，藝術的力量真的很了不起。泥土這種東西，只要經過藝術家之手，就能贏

譯註33　招來好運的吉祥人偶，為大頭、正座的男性。

譯註34　置於陶器或書畫的箱子裡，由作者或鑑賞家題名、署名或蓋章。

得世人的好評。不過，這些都是出於人類之手的事物，必須是人格高尚的人才能完成的作品。人類必須成為藝術家，也必須成為人格高潔之人。人類還要是高水準的趣味家。人類必須具備這麼多的條件，否則就沒有價值。總之，問題都在人的身上。

還有另一點，是時代的問題。不管是木米、穎川是道八，他們都生於室町時代，周遭環境不錯，肯定能製作出不錯的作品。到了德川末期，周遭環境不佳，除了浮世繪，什麼都沒有。狩野派 **35** 的畫作則不列入考量。

進入德川末期，出了永樂保全這一號人物，他也是十分靈巧的人，金襴手 **36** 大量使用黃金，製作出偉大的作品，雖然很大，不過還是歸類為工匠技藝，由於這個原因，我認為永樂其實不怎麼樣。不過，他的作品很美麗，就連其子孫製作的作品，如今都還十分流行，大量生產。

至於真葛長造，等級又要更低一階，也是由於他來到東京的緣故，偶爾似乎也會到橫濱。程度就愈來愈低了，根本不足為道。不過，他的作品還是比如今五條坂那些工匠

的作品好多了，而且趣味更濃厚，也有幾分純真。只可惜他的天資實在太差了。

說別人的壞話，有點不好意思，近來還有一派叫做民藝派，這一派也主張凡事只

有民藝才是最美，並追隨民藝。不過，我們實在很難認同凡事只有某某最美這件事。

要是開口說了這話，就會受到限制，失去自由。所謂的意識型態，在某些情況下沒

有問題，但我認為應該抱著更開闊的視野，自由自在地活動，才是更好的作法。如果

要說茶碗只有道入的最好，我認為那就像是把自己綁在瓟瓜棚下乘涼的人。所謂的乘

涼，應該是全身脫光，躺在草蓆上，才會感到涼爽。因為自由，所以涼爽。然而，明

明待在瓟瓜棚下，卻受到意識型態的束縛，根本就無法乘涼吧？因此，我認為我們必

須把自己放在自由的境界。

北大路魯山人・きたおおじ　ろさんじん

譯註35　十五世紀～十九世紀，位居畫壇中心的職業畫家集團。

譯註36　在陶瓷器釉面加飾金彩的手法。

不好意思，這裡講一點，那裡講一點，快要沒辦法收尾了。如果是比較接近陶藝家的人，聽了我的話，應該多少有一些參考價值吧，不過，如果是像各位這樣的鑑賞家，也許沒什麼幫助。我自顧自地說了這麼多，真是不好意思。

（昭和二十八年　於東京國立博物館禮堂）

乾山的陶器

然而，絲毫沒有一丁點魅力的乾山泥土器具，只要經由乾山畫筆一揮，立刻呈現迷人的風貌，再也不是泥土也不是器具，搖身一變，成了名作乾山陶，這就是他的特色。

用一句話來形容乾山，大部分的人應該都會想起乾山的陶器。想起乾山是繪畫天才的人，可以說大多是內行了。認識乾山的書法，大讚乾山的美字之人，則是行家中的行家了。

對於不知道乾山的優秀資質之人來說，乾山是光琳之弟，這個事實令人感到安心。

光琳的名氣確實比乾山還要響亮。非但如此，就藝術價值來說，光琳本來就比乾山更優秀，這是無需爭論的想法。總而言之，和光琳相比，乾山的存在相當寂寞。

在餐具上彩繪，是乾山的興趣，和描繪掛畫的光琳相比，一開始就處於劣勢。

然而，如今，乾山早已在不知不覺中，確實受到有志識者的認同，與兄長光琳相比，在藝術方面的成就毫不遜色，儘管如此，一般民眾依然對光琳比較熟悉，認為他比較出色。

欣賞賴山陽的書法，與其弟賴三樹 1 的書法時，我們總是認為技術方面是山陽的長處，不過在表現人情味這方面，則會尊崇三樹。我認為乾山的情況也是如此。也就

是說，在技巧的專業程度及技術上，我們會覺得兄長光琳乃是巨匠，不過，光琳終

究只是一個畫家，他的作品說明了他畫圖乃是為了賺錢，儘管品格優雅，卻充斥著一

股匠氣（本來就不是低級的匠氣）。弟弟乾山在表現方面，不管是繪畫是書法，都沒

流露出行家的大器，永遠不曾失去業餘的那份拙稚。也就是看似優雅，似乎又不夠優

雅，看似成熟，卻又不夠成熟的特徵，這就是乾山。

這個因素也讓他多了幾分人情味，遠離匠氣，成為人們心目中的業餘畫家。在光

琳身上看不見惡作劇或戲謔的成分，乾山則是偶爾心念一轉，會在作品中加入惡作劇

或是戲謔的輕妙情趣。

光琳與宗達的距離比較遠，乾山則與宗達接近。宗達與乾山都在豔麗之中，保

留大量的寂寥，光琳則永遠呈現華麗的一面。我個人認為，乾山大概是一個懶惰的男

譯註1　此處應指賴山陽的三子，賴三樹三郎，一八二五—一八五九。幕末尊攘派志士。

子，還是一個陰晴不定的人吧。這點又比光琳更具藝術性了。

宗達與光琳留下了數量相當多的作品、傑作、力作，足以讓人認為他們的精力過

人，不過乾山卻非如此。

乾山以陶瓷器，也就是陶器作家聞名，其實，他並不像陶器家那般，應該沒有親

自處理陶土、泥土的作業。這是我的個人判斷，對於把乾山視為陶藝家一事，我並不

是很認同。這是因為他的陶藝只有創意發想，或是親自參與彩繪或題字，推出有別於

傳統陶器的嶄新設計，可以說是前無古人，後無來者，但是，就陶器來說，最關鍵的

泥土作業，也就是製作陶器本體的部分，則是命令無名工匠完成的，兩者互相抵觸。

有些人傳說木米的陶器是由助手，名為久太的陶匠製作的，在我看來，絕對沒有

那回事。久太只是一名助手，不曾為木米捉刀。

木米的作品，書畫與陶器始終如一，總是嚴密地呈現木米的表現，是不難看出

的事實。乾山的陶器只遺留下極為少見的自製作品，過去我所見的絕大多數作品，都

沒有乾山的生命，只不過是雕像罷了。總而言之，乾山的陶器幾乎都不是出於乾山之手，而是由替乾山工作的工匠製作的。換句話說，乾山的陶器可以說是乾山與工匠的合作。因此，將乾山的繪畫從泥土上拿掉之後，再欣賞剩下的泥土器具，即便是沒有心眼的人，也能輕易發現它像是毫無魅力的屍體，感到茫然若失。

然而，絲毫沒有一丁點魅力的乾山泥土器具，只要經由乾山畫筆一揮，立刻呈現迷人的風貌，再也不是泥土也不是器具，搖身一變，成了名作乾山陶，這就是他的特色。

每回見到乾山陶器的時候，總會忍不住尋思，要是乾山能親手製作泥土的話，不該有多好……，不過他應該缺乏親自動手的精力吧。大家應該都知道，現存最多的乾山陶器，就是類似樂燒方型盤鉢。

這項器皿的產出，肯定是因為最適合他彩繪上色之故。扁平的長方盤、扁平的五寸到八寸大小的四方盤，佔了乾山陶的大多數，肯定是為了嘗試他擅長的簡略畫贊。

乾山有名的立田川鉢、山吹鉢，在他的作品中屬於異類，形體特殊，是他的力作，同時也是名作。如今受到世人們的珍重，一定有它的道理。

見了這個例子之後，我感到欽佩不已，原來世人還是懂得好東西的價值。

這是由於立田川、山吹等作品，整體的設計及成品如各位所見，在器具（鉢）的邊緣，以刮刀沿著圖案做出崎嶇不平的山路模樣，在彩繪圖案的間隙之中開孔，這樣的技術顯然是出於乾山本人之手。這些部分形成驚人的魅力，為原本就韻味十足的乾山名畫，添增更多的助力，呈現了如他所願的、瞬間感動人心的美。

仁清陶器在細膩的設計方面，獨佔鰲頭，乾山則是以不拘小節、懶得動筆卻又精準的優美設計，發揮了空前絕後的技巧。

乾山製作的白茶花小鉢，也加上乾山特有的精準名設計，表現了乾山獨特的美麗色調，貫徹乾山簡圖的真髓，造就了事半功倍的成果，不容錯過。然而，要說這件作品的器皿本身如何呢，倒是無法辨識出全部都是由工匠製作的，還是乾山曾參

與製作。大致上，器皿本身應該是由工匠製作的，上方邊緣像山路的部分，切割成半圓型，大小不同的凹凸部分，我認為這個凹凸不平的部分，應該是乾山親自用刮刀製作的。

儘管我們一眼就能認出大部分的器皿出自工匠之手，詳細地分析，乃是由於俗稱的底部高台這個部分得知的，採用一般工匠常見的手法，平凡、毫無趣味又無聊，也就是默默無聞的做法。仔細想想，乾山懶得動手製陶，真是一大罪過。

乾山應該成為畫家。倒是不用因為兄長是畫家的緣故，刻意疏遠繪畫吧。他也不像宗達或光琳那般，花鳥、山水、人物，什麼都畫。

針對這一點，我想要替乾山說幾句話。

「乾山就是孔子所謂的遊於藝[2]」以及「因此沒有俗世的欲望。」

光琳在廣受世人歡迎的同時，以優秀畫家之姿，致力於技藝。不知不覺中，已經成為職業畫家，進一步發揮天才般的精力。

到了這個地步，乾山內心深處仍然不曾發展出職業意識。他是一個永遠都沉迷於娛樂的業餘家。根本不打算成為了不起的人物。因此他的繪畫及書法都不會沾染行家氣息。這就是乾山的價值，在他身上，之所以能看到洗練的光琳所沒有的韻味，其實都是出於這股不曾墮入工匠氣質的個性。

儘管如此，乾山好不容易參與製陶工作，卻不徹底接觸泥土，我還是覺得很可惜。

（昭和八年）

關於我的陶器製作

當我一點一滴地理解古人的心靈時，總會滿心歡喜。這是因為我認為自己也能像古人一樣，用心製作作品。當我發自內心地創作作品時，怎麼可能不擊膝叫好呢？

以下為某位尊貴人士與我的問答，簡略摘記如下。

問：在你從事的陶器研究之中，最困難的是釉藥研究嗎？

答：釉藥是其中之一，不過我最重視的是創作企圖。

說到這一點，對方又問我，創作企圖是什麼？

答：泥土作業，也就是以泥土製成的形狀，成形時關乎美醜的部分，也是從藝術上鑑賞的觀點。陶瓷器的第一條件，在於泥土作業是否具備充分的藝術價值。不管上了多美麗的釉藥，繪製多麼有力的彩繪，只要泥土作業不夠紮實，就索然無味。相對地，當泥土作業已經具備足夠的藝術價值時，即使不上釉藥、沒上好、沒有呈現預期的色澤，由於原本的泥土作業已經具有良好的創作企圖，亦能綻放璀璨、價值不凡的光彩。

這是我的回答。接下來，我又摘記更多我回答的內容。

答：自古以來，有名的陶器在泥土作業方面都是非常了不起，不僅具備藝術的要

素，還讓優秀的畫家描繪美麗的圖案，接著再淋上美麗的釉藥，適度的施釉、適度的無釉，或是加上雕刻的紋路。舉實例的話，看看青瓷好了，青瓷產於宋代，又稱砧青瓷，也有人說它是以美得像雨過天青色的青色釉，才會引起人們熱烈討論的青瓷，終究都是由於泥土的創作企圖良好，才會形成良好的色彩，不只是由於色彩美麗的緣故。

假設現代也能製作出宋代青瓷的釉藥，靠現今作家之力，應該沒有什麼問題吧。

然而，宋青瓷的尊貴，並不只是美麗的色彩。五彩瓷、青花瓷、乃至朝鮮製品，每一件都是由於泥土良好的創作企圖，成為它的根本價值，才能大放光彩。古瀨戶亦然、古唐津亦然、仁清、乾山、木米，又或是柿右衛門[1]，每一件是由於泥土作業具備根本的藝術要素，才會聲名遠播，這是不爭的事實。

因此，我製作上必然的欲求，如同學者的欲求就是大量蒐藏書籍似地，盡可能地

譯註1　酒井田柿右衛門，一五九六—一六六六。陶藝家。

蒐集自古流傳至今的知名古陶器，在我的能力範圍之內，努力認識更多古代的作品。

儘管釉藥的研究也很重要，絕對不能等閒視之，不過我認為泥土的創作企圖比較重要，所以把它放在第一順位。因此，製作優良的陶器時，我並不會特地準備，加上創意的設計。我也不會以嶄新的事物為目標。至於色彩方面，我也不會決定非要什麼顏色不可。更不會漫不經心地吹捧新奇的作品。話說回來，外型的設計、釉藥表現的色調、彩繪圖案導致的聰明效果，主要都是靠理智來完成，這就是現代的藝術。儘管名為藝術，其實根本稱不上藝術。而是一場以美的表現為標準的智慧競賽。看了參加帝展的參展作品，根本稱不上繪畫，也稱不上工藝，全都是圖案設計的智慧競賽。色彩搭配的智慧競賽。這樣的作者智慧競賽，每一年都會大張旗鼓地改變圖案、花樣及色調。在帝展及其他展覽都能看到這樣的作業，鑑賞家也與作者相同，都是以智慧來鑑賞理智，總之，一時之間還能撐起現代美術，老實說，藝術終究不是智慧的問題。

而是真心的問題、熱情的問題，一件流芳萬世的作品，只有智慧是行不通的，這也是

再清楚不過的道理。

姑且不論如今的狀態，過去又是如何呢？回顧往昔，不管古人抱持多少想法，真心的部分仍然多於現代人。從種種事實中，驗證了愈是往過去追溯，抱持真心的人愈多。唯有真心的工作，才能讓過去的藝術，亙古不變地感動後人的心。

假如我們只看古人具備的智慧，也許會感到佩服，不過，追根究底，感動我們後人的本質仍然是古人的真心及熱情。這是我堅信的事實。因此，我總是欣賞著古人的作品。同時判讀古人的心靈。當我一點一滴地理解古人的心靈時，總會滿心歡喜。這是因為我認為自己也能像古人一樣，用心製作作品。當我發自內心地創作作品時，怎麼可能不擊膝叫好呢？古人的作品讓我聯想到這樣的創作歷程。

用這種方式理解作品時，對於現在那些大膽自稱創作，採用奇怪的設計及怪異色彩的作家，我認為他們的態度反而讓人覺得十分辛苦。創作不應該把智慧擺在第一，而是把心靈擺第一，是真心的呈現，有了真心，再搭配智慧做為輔助，這才是最好的

方式。借來的智慧，一點也不重要。同樣都是智慧，如果不是因為自然或自己的天分流露的智慧，也不會來自創作等權威的事物。天生沒有智慧的人，只要用天生的真心就行了。正義無敵，不需祈禱也能受到神明的加護。坦率之心自有神明庇護。智慧終究無法超越真心。想要超越真心，則是有勇無謀的行為。真心獨一無二。純潔無瑕。

因此，人們抱持的熱情才會化為純潔無瑕的真心。再無其他事物可以匹敵。因此，製作陶器之時，別想要製作與別人不同的作品。不需要思考與古人的差異。更何況古人的作品已經爐火純青了。想要爭奇鬥豔之人，只是因為未曾清楚了解古人的作品。只有無知之人，才會奮不顧身，完全不在乎這些事。這是對古人無知的下場。

從書法的角度來說，顏真卿寫的日本、歐陽詢寫的日本，或是現代人寫的日本，外型應該沒有太大的差別。大致上相同，卻又有一些不同之處。這些小小的差異，卻形成巨大的差別，正是我們應該特別注意的觀點。硬要改變外型，卻寫不出好字，無法構成好字的要素。

攝津大掾 2 也不會擅自改變義太夫節 3 的節奏。仍然採用世上盛行的義太夫節

奏。如今的延壽太夫 4 、松尾太夫 5 也採用傳統的清元、常磐津 6 ，不會採用自己創

造的配唱方法。也就是說，他們與跟他人一樣，用同樣的方法進行同樣的作業，結果

卻因人而異，產生巨大的差別，從幾百、幾千人中脫穎而出，成為獨一無二的攝津名

人，或是出色的松尾、延壽，正是值得我們注意的部分。

在陶器方面，猶如樂家的樂茶碗，自從長次郎以來，已經累積數代，各自打

響自己的名號，但是長次郎及樂道入兩人特別出色，具備偉大的藝術生命，特別優

譯註 2　竹本攝津大掾，一八三六—一九一七。義太夫節的太夫。

譯註 3　由竹本義太夫創始，為淨瑠璃的一種。

譯註 4　清元延壽太夫。淨瑠璃的流派。目前已傳承至第七代。

譯註 5　常磐津尾太夫，常磐津節的家名。

譯註 6　三味線音樂的一種，由口述淨瑠璃的太夫及三味線音樂構成。

秀。不管是缺乏變化的樂茶碗，還是黑底素色的漆器茶棗[7]，有的綻放璀璨的藝術價值，有的則是一點也不值錢，呈現驚人的賢愚貴賤。

對於這樣的差異，我是不是必須思考根本的原因呢？思考這個問題時，將發現一個事實，即使外貌相同、圖案相似，內容卻不同。我們只會發現這一點。除此之外，便沒有其他的差異了。剖析內容時，可以發現內容存在著先天的優勢。也存在著後天具備的優異之處。此兩者的存在，分別以各自的程度之別，結果展現各種不同的風貌，呈現各種不同的高低之別。

因此，我在製作陶器時，最重視的便是創作企圖，也是把重心放在自己的內容上，祈求能將自己的心靈灌注到作品之中。因此，圖案及色彩，只不過是裝飾根本的輔助罷了，可以說是次要的研究了。然而，這只是我個人的陶器創作觀罷了。

我無從得知，那位高貴人士是否能理解以上的內容，總之，從這段問答之中，我

感到至高無上的光榮，這也是貨真價實的榮耀。

（昭和六年）

譯註 7　用來盛裝茶葉或抹茶的茶罐。

北大路魯山人・きたおおじ　ろさんじん

附
録

茶湯手帳

伊藤左千夫（いとう さちお，1864～1913）

舉凡客觀上及主觀上，都能奉行以一清潔、二整理、三調和、四趣味，此四項為經，以進食為緯，如詩般的動作，即為茶湯。

一

但願有友人能與我共享真正的茶湯趣味，就算只有一人也好，共享繪畫之人、共享詩歌之人、共享俳句之人，在世上隨便都能找到與我共享其他各種娛樂之人，能體會真正茶道樂趣之人，卻是少之又少。結交繪畫、詩歌、俳句之友，沒什麼了不起，至於結識在茶道方面意氣相投之人，卻是難如登天。

世上的茶湯宗匠，當然不在少數。像女人、小孩、退休老人那種毫無章法的模仿，本來就不在少數，然而，我們無需多說，這些當然稱不上真正的茶道趣味，至於一般大眾對於茶湯的看法又是如何呢？其一是茶湯這種興趣屬於貴族，終究不是一般社會人士的娛樂；其二是茶會一成不變，多半流於形式，也就是偏離常識，這本來就是完全不了解茶湯真正趣味的社會人士，做出的臆斷，原以為事實如此，在世界博覽會之時，說到日本的古代美術品，首先拿出來的卻是茶器，至於巴黎博覽會及芝加哥博覽會時，甚至端出整個茶室參加展出，除此之外，每當日本國內舉辦展覽會時，展出的

某公爵、某伯爵蒐藏品，茶器必定佔了其中一部分，人稱東方美術國度的日本，古美術品的三分之一也是茶器。

儘管如此，有人只是把茶器視為蒐藏的古董，真正樂於茶道的人卻是少數，實在讓人感到遺憾，上流社會腐敗的聲音，不知要到何時才能消失呢？除了玩弄金錢，沉迷於下等的淫樂之外，只關注著服裝、髮型的流行等膚淺至極的娛樂，又要令人大為搖頭，如果能以茶道取而代之，不知能提高多少家庭的品格，加深興趣娛樂呢？狂躁俗鄙的坦蕩風氣，徒具貴族或大臣的稱號，見了他們的興趣等等，焉能與貴族、大臣的品格匹配呢？

縱使沒有文學的嗜好，也能或深或淺地體會茶湯的樂趣，這是最接近生活、最家庭化，而且清閒高雅，甚至足以做為全方位精神修養，何以在西方不斷引進全新的家庭遊樂之時，卻因此忽略了此一具備國民品性特質的茶湯遊樂呢？也許茶湯過於複雜，過於理想化了吧，不過當今上流社會的通病，不在於缺乏才智，也不在於

缺乏學問，而是在於人與家庭都缺乏品味，只想利用金錢的力量，滿足於任誰能購得，最膚淺、最低級的娛樂。

面對今日的種種問題，人們已經掀起種種論戰與研究了，至於結果如何，仍然是一場空，我認為教導當今的上流社會認識茶湯的真正趣味，才是防止他們腐敗的不二法門，那些從未實踐的研究學者，似乎不會注意到這個問題。

在德川時代初期，戰亂逐漸絕跡，武人一起沉醉於太平盛世，他們的內部之所以沒有腐敗，最重大的原因肯定是由於以將軍家為首的大名、小名 1 理所當然地以高貴的身分，獎勵人們樂於茶事，雖然也因此產生相當的弊病，卻能讓所謂的武士在日常生活中維持品格，既方便又有力，此舉無庸置疑。

研究當今社會問題之士，明明知道只要提起值得向外國人誇耀的日本美術品時，人們會立刻拿出茶器的事實，卻完全忽視茶湯與社會風俗教化問題有多麼深遠的關係，對他們來說，這也許是一個難以理解的問題吧，同時，他們多半在毫無娛樂的家

庭中成長，大概本來就不知道茶道的箇中趣味吧，因此，他們肯定不會拿茶湯做為研

究社會問題的材料。

大多數的人完全不了解其趣味所在，在未經思索的情況之下，似乎打從心裡認

為茶湯並不是堂堂男子漢應該從事的行為，即使讓他們看一些歷史故事或茶器，他

們也認為茶湯與如今的社會問題毫無關聯，若是來自歐美的事物，即便是相當低

級、強詞奪理的東西，也會立刻對此大感興奮，那些不待修養，立刻就能成就之

事，全是一些膚淺至極之事，我國唯一的美好習俗，足以向世界誇耀（在這個世界

上，恐怕沒有其他國民像我國這般，有茶湯這麼偉大的娛樂，可以隨

心所欲地用於社交或家庭，想不到世上的有志識者竟然將茶湯等閒視之，這究竟是

怎麼回事呢？

當今的知識社會，不能理解各種學問與智識的油嘴滑舌之人，不管是興趣、詩歌，或是理想或美術、美術生活等等，都能說得一口大道理，至於其平日的興趣愛好又是如何，實則膚淺低劣，到了可悲的地步，無怪乎現在已經無人投入純詩歌、純興趣的茶湯了，現代人的興趣與茶湯的興趣，兩者之間的程度差距實在是太大了。

看看當今上流社會的宅邸吧，不管是哪一戶人家，至少都會準備一間茶室，所以我們能說現代人也會從事茶湯嗎？這又是一個嚴重的誤解，也許是因為世人不再重視茶湯的緣故。不管有沒有茶室，有沒有茶器，會不會沖泡抹茶，人們卻絲毫不了解茶道的趣味，完全不了解茶湯的精神趣味，根本不配提什麼茶道。舉凡客觀上及主觀上，都能奉行以一清潔、二整理、三調和、四趣味，此四項為經，以進食為緯，如詩般的動作，即為茶湯。根本沒把齊家一事放在眼裡，開口閉口就是跟人約在某旅館、某飯店見面，也就是所謂的金屋藏嬌。若非如此，則是汲汲營營於名利之輩，只要有錢，誰都能從事的低級娛樂。這群人根本不可能理解茶湯的精神，若是稍微認識茶湯

的趣味，絕對不會從事那些低等又愚蠢的遊戲。

據說已逝的福澤老翁 2 是奉行拜金主義的人，不過他卻在《福翁百話》 3 之中，

提到人一定要有一項娛樂，圍棋或將棋皆可，沒有技藝也沒有娛樂的人，則是最難應

付的人，就連福澤老翁都能徹底觀察，發現從事墮落低級淫樂之人，盡是一些沒有興

趣的傢伙。

研究社會問題的學者，開口就是痛罵官僚腐敗、上流腐敗、紳士商賈俗鄙、男女

學生墮落，卻沒能提出切中要害的改善方案，一般人的腐敗的確是事實，然而，若是

不打算改善，則必須思考他們為什麼會相繼走上墮落之途。

不管是什麼程度的人，都需要娛樂，從嗷嗷待哺的嬰兒，到瀕臨死亡老人，都需

譯註 2　福澤諭吉，一八三五—一九〇一。日本的啟蒙思想家、教育者。
譯註 3　福澤諭吉著作的散文集。

要相當的娛樂，幾乎與肉體需要營養的程度相當。舉凡具備社會資格的人士，都必須在娛樂之中抱持理想，然而其理想的娛樂，也就是具品格的娛樂，必須是先經過修養才能得到的，只想靠金錢的力量，終究不可得之。

就我看來，目前上流社會墮落的原因在於：

幸福娛樂及人類的一切要求，只要仰賴力量，即可得到滿足，人們膚淺地誤信這一點，推廣與普及的結果。清水要維持澄淨是一件難事，污濁卻很容易，人的思潮亦如清水，轉瞬之間就會被濁流佔據了，目前所謂的上流社會，在缺乏精神方面的興趣修養之下，結果就是不具備理解娛樂品格的腦袋了，於是他們自然會坦蕩蕩地，相繼沉溺於膚淺俗鄙的娛樂之中，理所當然地墮落了，雖然他們十分可悲，卻不是與生俱來就這麼粗鄙，他們的誤信及怠慢，導致如今的不幸，也許偶爾會感到恥辱，不過他們已經遠離神明的恩澤，迷失在低劣之界，墮落到對有品格的興趣感到痛苦的地步。如今，他們肯定不會感到絲毫的後悔吧。然而，

既然生而為人，缺乏娛樂只會難以生存，在了解這個道理的情況之下，有人也許仰賴擅長的金錢力量，滿足於低俗膚淺的情欲，墮落入佛家所謂的地獄，指的就是他們的境況吧。真是太可悲了。儘管他們擁有形式化的興趣、形式化的品格，卻沒有體會娛樂的資格，如果想要拯救現在的他們，唯一的方法便是教導他們興趣的光明及修養的價值，我的意思並不是說只有茶湯才是有品格的娛樂，音樂、美術都很好，盆栽、園藝也很棒，詩歌、俳句、寫作也不錯，圍棋也好，將棋也罷，都很好，只要是經歷修養才能體會的藝術，什麼都可以。我要說的是，必須親近其名目，感受其精神才行。我之所以特別舉出茶湯，乃是因為茶湯具有良善美好的歷史，直接在家庭之中影響生活，以人們最普遍的進食行為為基礎，最容易與社會調和。其他那些具品格的藝術，多半偏向個人天分，較難與大眾共享，也不能多人同時娛樂。儘管茶湯具備高深的理想，初期則有許多偏重知識的部分，只要有一人率領，即可多人共同享受娛樂。

二

　我聽了許多歐洲人的風俗習慣，似乎也不全然是優良的風俗，不過還是有許多優等民族值得欣羨的部分。其中，我們最感嘆的便是他們總是抱著莫大的興趣，享受他們的日常餐點，這可不只是個人的嗜好，而是整個社會的一般風情。這個習慣又挾帶偉大的勢力，人們奉行不悖，幾乎等同神明的命令了。我沒有歐洲的朋友，也不曾列席他們的餐桌，無從得知真相，從種種方面得知的事實，我發現與我國的茶湯精神十分酷似。我認為這很正常，這是因為它們同樣都是進食。因此，隨著此一興趣的研究發展，最後終於在某個方向提出類似的成績，也是理所當然的道理。

　日本的茶湯一直都屬於宴客性質，歐洲人則相當自然地進行宴客或家庭聚會；日本的茶湯是特別的，歐洲人則是日常的風俗，最值得我們感嘆的，便是在日常生活化及家庭化這一點了。

人的嗜好多端，無窮無盡，卻永遠比不上用餐興趣那般普遍，不管是大人、兒童、賢者或智者，甚至是臥病之人，都會有一個以上的興趣，若能以最普遍的用餐為經，以附加的各種興趣為緯，達到統一家庭，社會和合之道，正可謂是神明的命令吧。尤其是歐洲人重視的晚餐，似乎有深遠的含義，白天男女老幼各司其職，享用晚餐做為一日的結束。每個人都做好符合身分的準備，也許是為了避免流失大量的日常因素吧。一家人一定會盛裝打扮，認真應對，為了向神明表達謝意，享用餐點，這是多麼有趣的事啊，禮儀與興趣和諧共處，卻又不因此亂了步調，聖人的教誨，不過如此罷了。聽說這是他們的一般風俗，使我不禁讚嘆其美好風俗，不知道首先引導此美好風俗之人，又是何方神聖呢？這當然是基於他們優質的民族性，不過一定有個眼界深遠之人，才能致力於培養、推行此一美好風俗。

經過妥善的栽培，果園一定會結出美好的果實。如上述一般，仰賴美好風俗培養的民族，終究能稱霸世界，這點絕非偶然。說到當今的歐洲，有人會說是政治、是宗

教、是學問等因素造就的。然而，我認為這並不是最根本的問題，家庭的美好風俗，才有能力從根本解決一個人肉體上、精神方面的問題，因為早已有詩人擁有此一美好風俗，於是此研究及自覺早在遠古之前便自行終結了，大部分的人參加晚宴時，一定會整理儀容，女子則更衣、化妝，完備難度較高的形式。如果只把它當成一種麻煩的形式，瞧不起這個興趣，應該不會特地盛裝打扮才對。先確立這樣的形式，才能成立有力的美好風俗，進而統一家庭，統治社會。若不是抱持娛樂本位主義，具備禮儀的精神，勢必會流於散漫，不會成為日常的儀式。相反地，若是缺乏以禮儀為本能的娛樂趣味，很快就會使人厭膩，無法持久，在禮儀與娛樂之間，取得良好的平衡，才能使美好風俗永存，這種精神幾乎與茶湯一致，他們歐洲人卻習以為常，真教人稱羨。

看來他們自詡為優等民族，絕非誇大其詞。

總而言之，偏重精神的東方人，自古以來便十分輕視與進食有關的問題。對於進食與家庭的問題，進食與社會的問題，沒有任何研究。倒不如說，談論進食一

事，是士君子的恥辱，（茶湯自然另當別論）恐怕目前也沒有人把它視為重大的問題。提起進食的問題，世人只會想起衛生方面的問題，或是把它視為滿足美食娛樂的目的罷了。近來，進食的問題頗為熱門，人們討論家庭料理、討論食道樂[4]，似乎相當流行。不過，我並不認為這是不好的事，只是希望熱心此道的人們，可以更進一步地思考。

如果只是傾向於純粹滿足對美食的娛樂，與家庭問題、社會問題並無交集，弦齋[5]之類的食道樂似乎也會討論衛生問題及經濟問題。不消多說，大家也明白，美食本身就有趣味及利益，倘若進食的問題只是出於把美食娛樂當成本能，終究會成為膚淺的問題，不是士君子應該議論的高的精神進行研究。不過，我希望他們能抱著更崇

伊藤左千夫・いとう さちお

譯註4　指饕客。

譯註5　村井玄齋，一八六四─一九二七。日本記者，小説家。

問題。

　如同我多次的倡導，歐洲人的晚餐風俗與日本的茶湯，並不是以美食為唯一的目的，這是人盡皆知的事實。人們言行舉止的趣味、宴客裝飾器具的陳設、應對談話的趣味、薰香的趣味、聲音的趣味，相輔相成。在品格高尚的娛樂之間，自然受到強大的感化，再加上信仰之力與習慣之力的輔助，進一步成為培養人性的機制。

　我並不會說歐洲的晚餐與日本的茶湯完全不同，卻聽聞兩者有不少相似之處，如果我們兩相對照，會發現他們在家庭方面、日常方面特別突出，茶湯的特長是純詩性，從趣味的點看來，茶湯的趣味性相當高，從家庭問題、社會問題看來，歐洲人的晚餐活動其實相當優美，如今的茶湯本身就有弊害，不過凡事都會有弊病，姑且可以不論其弊病。純詩性的茶湯固然很好，另一方面，也宛如歐式晚餐，在日常的人為活動中，加入茶湯的精神，不管是哪一種階級的人，什麼程度的人，都能各自受到其趣味的感化。

古代的茶湯猶如今日的茶湯，並沒有什麼特別的人為活動，並非世人心目中的痛苦活動，也沒有什麼奇怪之處，更不是以輕薄至極的形式為主，也不是沒有徒具形式的道具就沒辦法進行，利休甚至曾說過「有法即非茶，無法亦非茶」這類的話，只要稍做準備，就能將日常生活中的進餐改為茶湯形式，一點也不麻煩，然而，如今的日本家庭裡並沒有餐廳，是比較麻煩的一點，大多是廚房外便是起居室，真希望能興起風氣，讓每一戶人家都打造一間專門用來進食的餐廳，如果能做到這一點，接下來也不需要什麼特殊的理由了，人們自然會視需求進行裝飾及擺設，應該很有趣吧，千萬不可以用四張半榻榻米的房間來模仿，只要保持隨時隨地都能招待客人的禮儀及趣味就行了，一旦確立這樣的風氣，細碎瑣末的形式自然會跟著形成，以一貫的理想整頓家庭、樂於家庭，自然會成為所有人為活動的根基，再也不會有人提出異議，利用進餐這種出於天性的人為活動，達到禮儀及趣味的調和，這是最適合整頓家庭、樂於家庭的良法，自然不會有人提出異議，即使不採用此法，

若有其他方法能整頓家庭、樂於家庭，我也不會反對，只要是良法皆可，不過，我深信不會有其他更好的方法了。

三

　我曾經認為茶人是愚人，其證據就是門外漢的茶人沒有什麼上得了檯面的著述，幾乎不曾見過茶人撰寫的書，尤其是知名的茶人，更是連一本著作都沒有，因此，茶人應該是愚人，雖然茶很有趣，不過茶人根本不行，利休及宗旦另當別論，其他茶人似乎都不明白事物的道理，這是我過去一廂情願的想法，如今回想起來，那是我的誤解，茶湯成立於綜合的趣味，是活生生的詩性技藝，直到人們開始活動才會出現，沒有記述及議論，也是再自然不過的事了，茶湯使用的建築、庭園、木石、器具、態度等等，這一切的本身都是趣味，比例、協調、變化等，悉數皆為興趣的活動，如果我們無法解釋、說明那些興趣，我們也絕對無法說明茶湯，焚香之時，香的

氣味也無法顯現於文字之上，如果我們要記述有趣的茶，那只是無聊、硬扯的理論，或是文字遊戲罷了，在隨著天候變化或朝夕不同的感受，選用適合的器具，或是在比例、協調之間加入新意，欣賞古書，玩味古代的墨蹟，賓主對話、起坐的態度等等，皆以舒適為原則，不偏重絢麗外表，不偏重口腹之欲，不偏重絲竹之音，計畫茶水適中的濃淡，適合的集散度，綜合了極為複雜的趣味，參與極為淡泊的雅緻集會，這就是茶湯的精神。茶湯並不是能展示什麼、聆聽什麼的技藝，主人本身、賓客本身，都成了趣味的一部分，從頭到尾全都充滿了趣味，就連一粒灰塵都會映入眼簾，使人覺得坐立難安。若是庭院的石子沾了泥巴，就非得將它清掉不可的心靈狀態，感受趣味的神經，將會非常敏感。因此，一舉一動都能感受到趣味。打掃庭院本來就無需多提，更換手鉢[6]的水，也能讓人強烈地感受到清新的氣息。迎接賓客，陶醉於

譯註6　用來洗手的水盆。

談話之興，賓客離開後，則體會幽寂的趣味。在秋夜等時分受到趣味的刺激，便無法輕易入眠，因此茶之趣味一點也不無聊，從極細微的小事，也能接收到趣味的刺激，完全是內心的活動。擁有茶趣之人，絕對不可能漫不經心地睡午覺。認為茶湯只是文靜趣味之人，幾乎都是一些盲目從事茶趣之人。茶人總是閒不下來，幾乎沒有時間思考理論、讀書，或是沉浸於幻想之中。因為這個緣故，才沒能完成著作。茶人的本質就是如此，終究當不了萬事通。若是能寫書的話，那一定是專業茶人、世俗茶人，把他們當成門外漢也無妨。興趣廣泛之人，寫不出著作本來就是理所當然，即便是芭蕉 7、蕉村 8，也幾乎沒有著作。寫書的人，似乎什麼都懂，擅長寫文章，不過，他們通常沒有什麼興趣，學者不懂人情義理，也是同樣的道理。太宰春台 9 那樣的蠢貨，就更不值得一提了。

譯註7　松尾芭蕉，一六四四—一六九四。俳句詩人。

譯註8　與謝蕪村，一七一六—一七八四。俳句詩人、畫家。

譯註9　一六八〇—一七四七。儒學家。

不審庵

太宰治（だざい おさむ，1909 ～ 1948）

我借了《茶道讀本》、《茶湯客的心得》等共四本書回家，
一口氣讀完了。茶道及日本精神、侘的心境、茶道的起源、
發揚光大的歷史、珠光、紹鷗、利休的茶道。沒想到茶道這
麼了不起。

敬啟者。藉著暑期問候的機會，順便聊表老生平日的愚衷。老生時有所感，近來再次沉醉於茶道習藝。說到「再次」，也許你會覺得意外，又矯揉造作，我想你也會露出那個聰慧的苦笑吧，其實也沒什麼好隱瞞的，我年幼之時便喜愛茶道，拜在父親孫左衛門先生的門下，接受過數年的指導，真是可悲啊，由於我天資駑鈍，終究無法體會其真趣，非但如此，我的一舉手一投足皆十分俗鄙，我與父親皆感到意外萬分，孫左衛門先生逝世之後，雖然我仍愛好此道，卻已經沒有蒙受指導的門路了，同時，身邊的俗務愈來愈繁忙，迫於無奈，終於離此道愈來愈遠，將父執輩傳下來的茶道具，一點一滴地售出了，如今，處於與茶道完全絕緣的膚淺境界，近來深有所感，於是睽違幾十年後，再次自行悄悄地嘗試茶道，實際上，總算感受到此道的些許訣竅。

姑且不論天地之間、朝野如何，每個人皆為各自之天職勞心勞力，同時也必須擁有撫慰其辛勞之娛樂，這是極其自然的道理。然而，人們的娛樂通常稍微偏向風

流的樂趣，或是費一番高尚的工夫，若非如此，則與低等動物相同，成天忙著餵飽自己，與膚淺的風情相輔相成，也就是說，每個人都應追隨自己的喜好，或是詩歌管絃，或是圍棋插花、謠曲舞蹈，專注於各種興趣之上，我認為此乃萬物靈物才得以成就之事。儘管如此，能超越彼此身分貴賤、貧富隔閡，發展出真正的朋友親密情誼，同時不失起居禮儀，不打亂談話的節奏，以簡樸為中心，摒除奢華無度，飲食有所節度，主賓共享清雅及和樂，除了茶道，再也沒有其他娛樂了。過去，戰亂紛擾之時，武家爭相競爭其勇，視風流為無物，然而，唯獨茶道留存，舒緩了英雄之心，昨日仍然仇恨相視，也在茶道的品德之下，今日成為兄弟親交，這是時而所聞的例子。茶道具備最謙遜的高貴美德，同時又能制止奢華風氣，理解此道之人，均戒慎自我、不驕縱，維持長久的朋友情誼，也不用擔憂沉迷酒色，導致家破身亡，因此，舉凡身分高貴的天子諸侯及志氣高昂的武將，皆學習此道，在書裡也有明確的記載。

話說回來，茶道最遠可以追溯到鎌倉幕府初期，比較接近五山之僧 1 由中國傳入的定論，在傳記也能看見，足利初代 2 時期，佐佐木道譽 3 等人於京都召集大小諸侯，舉行茶會，不過這只是一場擺出奇物名品，提供珍味佳餚，爭奇鬥豔，浮誇奢靡的宴會罷了，尚難稱之為理解真誠的茶道，書裡記載，直到義政公 4 時代，珠光 5 講授台子真行 6 之法，後來傳給紹鷗 7，紹鷗又將之傳授給利休居士。直到利休居士奉侍豐太閤之後，大行簡約之茶，此後，茶道在我國大為盛行，名門富豪爭相玩味，其旨趣卻未仿照過去，胡亂地擺出珍貴寶器，誇耀其富，而是在閒雅的草庵設席，置放新舊精粗之器具，以淳樸為中心，崇尚清潔，修養禮讓之道，主賓應酬的儀式也極為簡略，同時又能感到雅致，不流於炫富、奢靡，亦不陷於貧賤鄙陋，可因應其身份，各盡其樂，以此為極意，若能行此茶道，即便於當今這場聖戰之下，我認為也是最適合的娛樂，近來就此道進行一些修練，靈光一閃，察知其奧義，若將此喜悅之情，藏在我一

人的心底，未免可惜，老生打算假後天下午兩點，誠摯邀請兩、三位年輕的朋友，舉辦一場小型的茶會，但願您排除萬難，務必蒞臨寒舍。流水不濁，奔湍不腐，每日為心靈帶來新的刺激，對於您這般立志成為藝術家之人，應該是最理想的狀態。出席茶會，可期使心魂煥然一新之效，絕非虛度光陰之事，願您欣然同意參加。頓首。

譯註1　鎌倉政府時期，為保護新興的臨濟宗，仿傚中國的五山制度，由禪寺管理戰亂的莊園及土地，並受到幕府的保護。

譯註2　指足利尊，一三○五─一三五八。

譯註3　足利義政，一二九六─一三七三，日本武將。

譯註4　村田珠光，一四三六─一四九○，室町幕府的第八代征夷大將軍。

譯註5　台子指放置點茶道具的架子。真行則為風爐，是一種放在地上的火爐，台子真行即為村田珠光推行的點茶法。一四二三─一五○二。侘茶的創始者。侘茶指的是追求閒寂的茶道精神。

譯註6　武野紹鷗，一五○二─一五五。日本茶人。

今年夏天，我收到那位黃村老師寄來的信件。黃村先生是什麼樣的人物呢？我以前也多次介紹過他，如今就不再多做贅述了，他總是給予我們這些晚輩非常卓越的教訓，雖然難免有失敗之時，總之，稱他為悲痛的理想主義者，應該不算太超過吧。那位黃村先生，邀請我參加茶會。雖然說是邀請，幾乎可說已經接近命令了，是強勢的誘導。不說分由地，命我非參加不可。

然而，對於我這個大老粗來說，自我有生以來，還不曾參加過茶會這種風流的場所。黃村先生竟然邀請我這等俗人飲茶，心裡的如意算盤也許是趁機嘲笑我上不了檯面的言行舉止，把我痛罵一頓，再把我教訓一頓吧。千萬不能大意。我拜讀老師的來信，立刻外出，造訪附近某位優雅的朋友。

「你這裡有沒有關於茶的書啊？」

我經常向這位高雅的朋友借閱他的藏書。

朋友露出懷疑的神色。

「這次要借茶的書嗎？我想應該有吧，你涉獵的範圍還真廣啊。這次要研究茶了。」

我借了《茶道讀本》、《茶湯客的心得》等共四本書回家，一口氣讀完了。茶道及日本精神、侘[8]的心境、茶道的起源、發揚光大的歷史、珠光、紹鷗、利休的茶道。沒想到茶道這麼了不起。茶室、茶庭、茶器、掛畫、懷石料理菜單，我愈讀愈覺得有趣。我本來以為茶會只是感佩萬分地喝下一杯茶而已，沒想到不是這樣。還會送上各種上好的菜餚。也會上酒。不過我想在這場聖戰之下，應該沒辦法這麼奢侈吧，雖然有點失禮，不過黃村先生看起來並不是什麼闊綽之人，基本上不用期待他會在茶會端上好菜，頂多只能端出一杯薄茶吧，不過這茶單看起來如此誘人，光是讀過一遍，就是一場饗宴了。好了，最後是茶客的心得。對於此刻的我來說，這是最重要的項目。希望別在茶會席間出什麼大紕漏，被老師指責，我必須仔細地獨力鑽研。

首先，接獲邀請之時，必須立刻答禮。向主辦人致謝，表示會前往參加，是正式的禮儀，但以書信回覆也無傷大雅。不過，答禮的信上，要寫著當日確定出席，千萬不能忘記「確定」二字。確定一詞，乃是來自利休《客之次第》的祕傳要訣。我立刻以快遞寄了感謝函給老師。而且大大地寫上「確定」二字，不過似乎不需要特地把字體加大。到了茶會當天，賓客們要先在主辦人家的玄關集合，再決定席次，不過要隨時保持肅靜，千萬不能大聲閒聊，或是目中無人地大聲喧嘩。接下來，主人開門迎接賓客，跟著主人的引導，誠惶誠恐地雙膝跪地，慢慢往前移動，入席之後，第一件事便是來到煮水的茶釜之前，由上到下欣賞壁龕的掛畫，大加讚嘆一番，讚嘆一番，接下來再以膝蓋移動到壁龕之前，仔細欣賞火爐及茶釜，而且態度不可矯揉造作，小聲讚賞。接著回過頭，不可嘻皮笑臉，露出了然於心的表情，詢問主人掛畫的來歷等問題，主人則會欣喜若狂。雖說是詢問來歷，也不可以問一些太追根究底的問題。例如在哪裡買的？價值多少錢？是不是贗品？是不是借來的？若是多疑地問個不停，則

會被主人討厭。讚美火爐、茶釜及壁龕。這是最重要的一件事。忘記這件事的人，會被視為失格的賓客，遭到瞧不起。夏天則會以風爐代替火爐，雖說是風爐，卻不是固定式的浴缸 9 。也不是泡澡的設備。總之，把它當成一個高雅的火爐，應該不會出錯吧。對著風爐、茶釜與壁龕發出嘆息，接著再欣賞以爐火燒炭的過程。以雙膝跪坐前進，欣賞主人燒製炭火，再次發出深深的嘆息。從前的人還會拍膝讚嘆，「手法真高明！」，不過這太裝模作樣了，現在沒有人這麼做了。只要發出嘆息就行了。接下來，還可以讚美香合 10 ，這時終於送上懷石料理及美酒，不過黃村先生八成會省略這個部分，立刻端上薄茶吧。在聖戰時期，不能期待奢侈之事。即便是老師，這種時候，肯定也會舉辦極端樸素的茶會，藉此給予我們這些晚輩嚴厲的教訓。所以我就馬馬虎

虎地研究懷石料理的禮儀，把研究重點放在享用薄茶的方法。我的預想果然成真，不過，那是一場樸素到了極點的茶會，後來掀起一場大騷動。

茶會當天，我套上我唯一的一雙，珍藏的簇新深藍色襪套，離開家門。《茶湯客的心得》寫著，就算服裝寒傖，一定要穿上新的襪套。我在省線[11]的阿佐谷站下車，走出南側剪票口的時候，有人叫了我的名字。那裡站著兩名大學生。他們都是黃村老師的徒弟，文科大學生，是我熟悉的老面孔。

「嗨，你們也來啦。」

「是的，」

比較年輕的瀨尾，扯著嘴角點頭。看來一點精神都沒有。

「該怎麼辦才好？」

「大概又要被痛罵一頓了吧，」

今年剛從大學畢業，應該已經立刻志願加入海軍的松野，似乎早就放棄掙扎了。

「茶湯什麼的，他又開始搞一些有的沒的了，真拿他沒辦法。」

「不打緊。」

我想給這兩個沮喪到了極點的大學生們一點勇氣。

「別擔心。我學了一些禮儀才來的，今天只要跟著我的動作就不會出錯了。」

「真的嗎？」

瀨尾似乎恢復了一些活力，

「老實說，我們也只能把希望放在你身上了，剛才就一直在這邊等你。我們覺得

你一定也接獲邀請。」

「別對我抱太多期待，我也有點擔心了。」

我們三個人有氣無力地笑了。

譯註11　省線電車，隸屬於鐵道省、運輸省，首都圈的近距離電車。

老師一如往常地，待在他的別館。別館面向庭院，分成六張榻榻米大小的房間以及隔壁三張榻榻米大小的房間，老師總是一個人佔用這兩個房間。家人全都待在主屋，除了偶爾為我們送來粗茶、燉煮南瓜之外，幾乎不曾露臉。

那一天，黃村老師只穿著一條兜襠布，躺在地板上看書。見了我們三個誠惶誠恐地走到簷廊邊，這才起身，

「嗨，你們來啦。是不是很熱？上來吧。把衣服脫掉，光著身子比較涼快哦。」

看來，他似乎已經把茶會忘得一乾二淨了。

不過，我們可不會大意。不知道老師心裡打著什麼如意算盤。我們在簷廊前方排成一列，默不作聲地恭敬行禮。老師瞬間露出驚訝的表情，不過我們毫不在意，依序跪在簷廊上，跪坐著前進，這時，我環視房間，沒有風爐，也沒有茶釜。房間跟平常沒什麼兩樣。我有點狼狽。伸長脖子窺探隔壁三張榻榻米大小的房間，在房間的角落，放著一個快要壞掉的炭烤爐，上面放著一個已經燻黑的鋁製茶壺。就是它了。我緩慢

地以跪姿前進，走進三張榻榻米大小的房間，學生們也在我之後，露出事關重大的緊張表情，緊貼著我，以跪姿前行。我們在炭烤爐前並排坐好，雙手放在榻榻米上，把炭烤爐及茶壺仔仔細細地端詳了一遍。三個人不約而同地發出嘆息。

老師以不高興的口氣說：

「這只茶釜，」

不過，我們可不知道老師在打什麼如意算盤。切莫大意。

「那種東西，不看也罷。」

我正要詢問茶壺的來歷，卻不知道該說什麼才好。

「似乎用很久了吧。」

糟了，我說錯話了。

「別說傻話了。」

老師愈來愈不開心了。

「不過，年代應該很久⋯⋯」

「少給我說那些無聊的廢話。那是四、五年前，我在車站前面的五金行，花了兩圓買來的。怎麼會有人讚賞那種東西。」

情況跟我設想的不一樣。儘管如此，我還是打算遵守我在《茶道讀本》學到的正確禮儀。

欣賞完茶釜之後，接著是欣賞壁龕。我們又在六張榻榻米大小的房間的壁龕集合，端詳掛畫。那幅畫一如往常，是佐藤一齋 **12** 大師的書法。黃村老師似乎只有這一幅掛畫。我低聲唸出掛畫上的字。

精通學問者，應處變不驚。

苦樂寵辱，人生之呼吸也。

寒暑榮枯，天地之呼吸也；

前幾天，老師才指導我這句話的唸法，於是我輕而易舉地唸出來。

「果真是好句子。」

我又說了讓人不高興的話了。

「連字跡都風度高雅。」

「你在說什麼啊。前陣子，你不是才說這是贗品，一直唸唸有詞嗎？」

「這樣啊。」

我滿臉通紅。

「你們是來喝茶的吧？」

「是的。」

我們退到房間的角落，端正坐好。

「那就開始吧。」

老師站起來，走到隔壁三張榻榻米大小的房間，緊緊關上紙拉門。

瀨尾小聲地問我：

「接下來會怎麼樣呢？」

「我也不是很清楚。」

畢竟事情已經超乎我的預期，我也感到十分不安。

「如果是一般的茶會，這時會讓我們欣賞燒製炭火的模樣，或是欣賞香合之類的，接下來送上茶餚與酒，然後是……」

「還有酒嗎？」

松野露出高興的表情。

「不，因為時節的關係，我想應該會省略這個部分，等一下應該會端上薄茶吧。

接下來我們就能欣賞老師沖泡薄茶的技術了。」

我也沒什麼信心就是了。

隔壁房間傳來喳叭喳叭的奇怪聲響。聽起來像是用茶筅攪拌茶水的聲音，不過，動作似乎非常粗暴，相當吵雜。我豎起耳朵仔細聆聽，

「哦，老師好像已經開始點茶了。賓客好像一定要觀賞主人點茶的過程。」

我實在很想知道裡面發生什麼事。不過紙拉門卻關得緊緊的。老師到底在做什麼呢？我只能聽見喳叭喳叭，不絕於耳的吵鬧聲響，偶爾還能聽見老師嗚嗚嗚嗚的呻吟聲，我們實在是太擔心了，全都站起來。

「老師！」

我隔著拉門呼喊。

「我們想欣賞您點茶的技巧。」

「啊，不准開！」

只聽得見老師似乎非常狼狽的嘶啞回應。

「為什麼？」

「我現在就把茶端過去。」

說著，他拉高了嗓門。

「千萬不可以打開拉門！」

「可是，您方才是不是發出痛苦的呻吟聲呢？」

我想拉開拉門，看看隔壁房間的情況。輕輕拉動拉門，老師好像在另一頭壓住了，拉門文風不動。

「打不開嗎？」

「我來試試吧。」

志願加入海軍的松野湊上來，

松野也使力拉著拉門。裡面的老師似乎也拚上老命。只拉開一道小縫，立刻緊緊

關上了。彼此拉扯了四、五回，紙拉門錯位了，我們三個人一起滾進三張榻榻米大小的房間裡。老師閃過倒下來的拉門，迅速退到牆邊，並趁勢將炭烤爐踹開。茶壺倒了，在房裡揚起濛濛的霧氣，老師大叫：

「好燙啊啊啊啊啊。」

上演了一段裸舞。這時，我們則滅掉從炭烤爐掉出來的火花，怎麼回事啊？我們異口同聲地詢問老師有沒有受傷。老師只穿著一條兜襠布，在六張榻榻米大小的房間正中央盤腿坐下，氣喘吁吁地說：

「真是一場糟透了的茶會。都是你們太粗魯了。一點禮貌都沒有。」

他愈來愈不高興了。

我們將三張榻榻米大小的房間收拾好，畏畏縮縮地在老師面前坐成一排，一起向老師道歉。

「可是，因為你痛苦地呻吟，我們很擔心啊。」

我稍微辯解之後，老師又嘟著一張嘴，

「哼，看來我的茶道還不夠成熟。不管我用茶筅攪拌多久，茶水都不會起泡。我試了五、六遍，沒有一次成功。」

老師似乎用盡全身的力氣攪拌茶筅，三張榻榻米大小的房間裡，全都是薄茶噴濺的泡沫，後來，他覺得十分挫敗，便把茶倒進臉盆，三張榻榻米大小的房間正中央，放了一只臉盆，裡面盛滿薄綠茶。原來如此，怪不得他不想被人看見，把拉門關得緊緊的，這時我們才發現老師的苦衷。這時，我又想，這麼不可靠的技術就想「主賓共享清雅及和樂」，可是極為有勇無謀的行為。畢竟理想主義者總是非常不擅長實踐，

不過，像黃村先生這樣，凡事事與願違，狀況不佳，老是出紕漏的人，還是少數。不出我所料，老師打算在這場茶會中，實體呈現千利休的遺訓，「應知茶湯即為煮水、點茶與飲用。」這段短詩的心境。只穿一條兜襠布的模樣，也是從利休七條中的

其一、夏季涼爽

其一、冬季保暖

得到的靈感，也許他想讓我們見識更清涼的打扮，卻因為各種誤會，成了一場不得了的茶會，嗚呼哀哉。

茶湯什麼的都是多餘的，覺得渴的時候，應該立刻奔向廚房，以杓子杓起水壺裡的水，咕嚕咕嚕地牛飲一番，這才是最暢快之事，這才是我認同的利休茶道之奧義。

幾天後，我收到黃村老師寄來的信，寫著以上的內容。

◎作者簡介

北大路魯山人・きたおおじ ろさんじん

一八八三—一九五九

日本著名全才藝術家，擁有美食家、陶藝家、書法家、畫家等身分。一八八三年出生於京都上賀茂，是上賀茂神社住持北大路清操次子，本名房次郎。年輕時志願當畫家，於書法和篆刻領域展現才華，一九二一年在東京開設美術店。而自幼養成對料理的興趣驅使他前往日本各地修行，包括長濱、京都和金澤等地。

一九二五年擔任高級料亭「星岡茶寮」顧問兼料理長而遠近馳名，店內使用食器更是他親自發想製作。（一九二七年北大路魯山人於神奈川縣鎌倉市山崎設立了陶窯與陶藝研究據點「星岡窯」，並於此地正式展開製陶活動。舊跡目前為私人所有，不開放參觀。）以「器皿是料理的衣服」為口號，晚年投入陶藝創作，將美意識引進

飲食領域，創造日本獨特食膳文化。

唯一自選飲食評論集《春夏秋冬料理王國》（後改題為《魯山人的料理王國》），書中談論對食器的審美、對家庭料理的重視，以及對殘餚的悲憫，結集北大路魯山人七十餘年來對料理的觀點與總評，為日本飲食文化經典之作。

喝一碗茶

茶人、茶碗、陶瓷燒製，
北大路魯山人說日用器皿的誕生

書　　　名	喝一碗茶	
作　　　者	北大路魯山人	
譯　　　者	侯詠馨	
策　　　劃	好室書品	
選文顧問	王文萱	
特約編輯	陳靜惠、盧琳	
封面設計	謝宛廷	
內頁美編	洪志杰	

發 行 人	程顯灝
總 編 輯	盧美娜
美術編輯	博威廣告
製作設計	國義傳播
發 行 部	侯莉莉
財 務 部	許麗娟
印　　務	許丁財
法律顧問	樸泰國際法律事務所許家華律師

藝文空間	三友藝文複合空間
地　　址	106 台北市安和路 2 段 213 號 9 樓
電　　話	(02)2377-1163

出 版 者	四塊玉文創有限公司
地　　址	106 台北市安和路 2 段 213 號 9 樓
電　　話	(02) 2377-1163、(02) 2377-4155
傳　　真	(02) 2377-1213、(02) 2377-4355
E - m a i l	service@sanyau.com.tw
郵政劃撥	05844889 三友圖書有限公司

總 經 銷	大和書報圖書股份有限公司
地　　址	新北市新莊區五工五路 2 號
電　　話	(02) 8990-2588
傳　　真	(02) 2299-7900
製版印刷	卡樂彩色製版印刷有限公司
初　　版	2022 年 9 月
定　　價	新台幣 350 元
I S B N	978-626-7096-16-1（平裝）

國家圖書館出版品預行編目 (CIP) 資料

喝一碗茶：茶人、茶碗、陶瓷燒製，北大路
魯山人說日用器皿的誕生 / 北大路魯山人著；
侯詠馨譯 .-- 初版 .-- 台北市：四塊玉文創有
限公司，2022.09　240 面；14.8X21 公分 .-- (
小感日常：17)
ISBN 978-626-7096-16-1（平裝）

1.CST: 茶具 2.CST: 茶藝 3.CST: 日本美學

974.3　　　　　　　　　111011923

三友官網

三友 Line@

小感
日常